하룻밤 공연장 여행

예술, 문화, 역사가 들리는 전 세계 클래식 콘서트홀 이야기

하룻밤 공연장 여행

최민아 지음

다른

들어가며
미래의 관객 여러분에게

공연장에 가서 공연을 보는 데는 꽤 많은 시간과 돈이 듭니다. 공연 시간은 적어도 1시간이고, 클래식 공연이라면 2시간이 훌쩍 넘기도 합니다. 공연장까지 가고, 공연을 보고 집으로 돌아오면 반나절은 금방 지나가죠. 티켓값은 어떤가요? 가벼운 마음으로 '공연이나 볼까?' 하기엔 너무 비쌉니다. 큰마음 먹고 돈을 모아야 할 정도로 비싼 표도 많죠.

그런데도 해외에서 유명한 예술가가 왔다고 하면 '5분 만에 모든 좌석이 매진되었다'라는 기사가 심심치 않게 뜹니다. 유튜브로 공연 실황을 볼 수 있는 세상인데도 말이죠. 도대체 공연장에서 보는 공연은 뭐가 다르기에 그런 걸까요?

영상으로 보는 공연과 공연장에서 보는 공연의 가장 큰 차이점이 있습니다. 공연장에서 일어나는 모든 순간은 단 한 번이라는 사실이죠. 똑같은 내용으로 공연하더라도 연주자 또는 배우

의 컨디션, 관객의 태도, 공연장의 상태 등에 따라 달라지는 점이 많습니다. 그날의 공연은 그 순간 그곳에 있는 관객만을 위한 경험이 됩니다. 그러니 한 번뿐인 경험을 위해 시간과 돈을 투자하는 것이지요.

이런 생각이 들지도 모르겠습니다. '공연장에서 공연을 보는 게 그리 대단한 일인가? 그냥 공연을 즐기면 되는 거지.' 맞아요. 공연장은 공연을 즐기기 위한 공간입니다. 하지만 공연장에서만 누릴 수 있는 또 다른 즐거움이 있죠. 바로 숨은 이야기를 찾는 즐거움입니다.

전 세계에 있는 수천 개의 공연장은 저마다 다양한 이야기를 품고 있습니다. 공연장들은 공주와 왕자가 왈츠를 추는 무도회장, 기득권에 항의하는 집회장, 사람이 죽는 사건 현장이 되기도 했지요. 공연장 안의 모습은 또 어떤가요? 유명한 화가가 수년간 공들여 그린 천장화, 무게만 8톤이 넘는다는 샹들리에, 금으로 장식된 문고리 등 무심코 지나치기 쉬운 작은 장식에도 예술가의 손길이 닿아 있습니다.

과거 공연장은 귀족이나 왕족 등 특권층만 즐길 수 있는 공간이었습니다. 그렇다 보니 당대 최고의 건축가들이 지었고, 특출난 예술가들이 내부를 꾸몄습니다. 많은 사람에게 열려 있는 현

대의 공연장과는 대조적이죠. 공연장은 존재 자체로 당시의 사회 모습을 담습니다. 역사가 오래된 극장일수록 다양한 예술과 문화를 담고 있는 것도 이 때문입니다.

이 책에서 우리는 프랑스, 이탈리아, 독일, 오스트리아, 영국, 러시아, 미국의 공연장을 방문할 예정이에요. 각 나라의 역사를 살펴보며 그 흐름 속에서 클래식 음악이 어떻게 발전했는지 알아봅니다. 그렇게 이야기하다 보면 공연장이 세워진 배경, 공연장과 관련된 음악과 인물, 공연장 속 예술 작품 등도 두루 살펴볼 수 있지요. 공연장이라는 공간을 천천히 관찰하면 신기하게도 한 나라가 보인답니다.

공연장을 만드는 과정을 상상해 보세요. 건물을 세우기 위해서는 땅이 필요하고 자본이 필요합니다. 공연장을 지은 사람은 그 시대에 부유한 사람이었다는 뜻이죠. 돈이 있는 곳에는 사람이 모이고 예술가도 모입니다. 공연장을 둘러싼 역사와 예술, 인물이 이어지는 것은 당연한 일일지도 모릅니다.

저마다 공연장을 찾는 이유는 다를 것입니다. 특별한 날을 기념하기 위해, 또는 공연하는 연주자의 팬이라서, 아니면 이벤트에 당첨되었을 수도 있지요. 그 이유가 무엇이든 공연장을 방문하는 일이 흔하지는 않습니다. 누군가에겐 평생 단 한 번뿐인 경

험이 될 수도 있어요. 언젠가 공연장을 찾게 될 미래의 관객을 위해 이 책을 썼습니다. 공연장에서 좀 더 많은 것을 보고 듣고 느낄 수 있는 방법을 찾았으면 좋겠다는 마음으로요.

『이상한 나라의 앨리스』에서 앨리스를 이상한 나라로 이끌었던 토끼처럼, 여러분을 공연장이라는 흥미로운 세계로 안내하고 싶습니다. 앨리스가 겪은 다양한 경험만큼이나 즐거운 여행이 될 거예요.

지금부터 『하룻밤 공연장 여행』을 시작합니다. 준비물은 없습니다. 그저 관심을 가지고 열린 마음으로 함께하기를 바랍니다.

차례

FRANCE

Day 1

프랑스

루이 14세의 궁정 예술

프랑스 하면 무엇이 떠오르나요? 직접 가보지 않았더라도 프랑스 하면 생각나는 이미지가 있을 거예요. 영화나 드라마에 나오는 프랑스에 관해 이야기해 볼까요? 아름다운 센강 앞에서 속삭이는 연인들이 있죠. 에펠탑이 보이는 야경도 빠질 수 없습니다. 거리의 예술가, 맛있는 음식 등 미디어에서 다루는 프랑스는 낭만의 상징이자 한 번쯤 여행하고 싶은 곳입니다. 하지만 이 책에서는 조금 낯선 프랑스를 소개해 보려 합니다.

　타이츠를 신고 발레를 추는 프랑스 왕의 이야기로 시작해 볼까요? 한 나라의 왕이면 왠지 근엄하고 권위가 있어야 할 것 같습니다. 타이츠를 신은 왕이라니, 어색한 조합이죠? 하지만 '태

양왕'이라는 별명으로 불리는 루이 14세는 타이츠를 즐겨 신었습니다. 발레를 좋아했기 때문입니다.

루이 14세의 발레 사랑은 프랑스 문화 예술이 최대로 부흥하는 데까지 이어집니다. 그렇다면 프랑스 문화 예술의 부흥기 때로 거슬러 올라가 보겠습니다.

루이 14세는 1643년, 겨우 다섯 살 때 왕이 되었습니다. 당시 프랑스는 어린 왕을 세워 놓고 귀족들이 힘겨루기하며 왕 대신 나라를 다스리는 역사가 반복되고 있었습니다. 어린 나이에 왕위에 오른 루이 14세도 귀족들의 간섭에 시달렸습니다. 청소년기에는 궁에서 쫓겨나 여기저기 떠돌아야 했죠. 이런 경험은 강력한 왕권을 세우겠다는 결심으로 이어졌습니다. 성인이 된 루이 14세는 가장 먼저 베르사유 궁전을 짓습니다. 파리의 루브르궁에서 베르사유궁으로 거처를 옮긴 가장 큰 이유는 귀족들을 견제하기 위해서였어요.

1682년부터 왕궁으로 쓰인 베르사유궁에는 5,000여 명의 귀족이 살았습니다. 루이 14세를 직접 만나지 못하는 귀족은 혜택을 받지 못했기 때문에 지방의 수많은 귀족이 베르사유 궁전으로 모여들었지요. 베르사유궁에서는 날마다 화려한 공연이 펼쳐졌습니다. 훌륭한 연주자, 무용수, 연기자가 몰려왔고요. 궁전

에서 놀고먹은 귀족들 덕분에 프랑스 문화가 부흥했다고 볼 수도 있겠네요.

궁전에서 매일 열리는 파티에 참석하기 위해서는 돈을 물 쓰듯 써야 했습니다. 귀족들은 치장하고, 먹고 마시는 일에 재산을 탕진했죠. 사실 이 모든 것은 루이 14세의 전략이었습니다. 귀족들을 베르사유 궁전에 묶어 두고 돈을 쓰게 함으로써 세력을 약하게 만든 것이지요. 프랑스 밖에서는 전쟁을 일으켜 국고를 키우고 안에서는 귀족의 세력을 약화해 왕의 힘을 굳건히 했습니다.

루이 14세가 다스린 기간은 음악의 역사에서도 의미 있습니다. 이 시기의 프랑스는 모든 예술 분야에서 걸작을 남겼다고 말해도 지나치지 않을 정도입니다. 베르사유궁의 건축 양식, 궁 안에 전시된 수많은 미술 작품, 궁 안에서 발표되는 공연과 음악은 모두 루이 14세를 위해 만들어졌지요. 이렇게 만들어진 프랑스 궁전의 문화와 음악이 유럽 전역에 퍼져 영향을 미쳤답니다.

왕과 발레 그리고 오페라

극과 춤, 음악으로 이루어진 종합 예술을 '오페라'라고 합니다. 하지만 자세히 살펴보면 다 같은 오페라가 아닙니다. 한국, 일본, 중국의 그림이 모두 동양화라고 불리지만 확실히 구분되듯이 오페라도 나라마다 고유의 색깔이 있습니다.

오페라는 이탈리아에서 만들어졌는데요, 17세기 말부터 서유럽에서 가장 인기 있는 음악 장르였습니다. 하지만 프랑스는 오랫동안 오페라를 받아들이지 않았습니다. 프랑스에서 오페라가 유행하기 시작한 데는 루이 14세의 역할이 컸죠. 루이 14세가 발레와 더불어 음악까지 즐길 수 있는 공연을 바랐기 때문입니다. 따라서 프랑스 오페라는 음악이 중심이 되는 이탈리아의 오

페라와 다른 성격을 띱니다.

　프랑스의 오페라는 오페라 코믹, 오페라 발레, 궁정 발레 등으로 나뉩니다. 궁정 발레는 프랑스 궁정에서 선호한 오페라예요. 대사와 노래, 발레로 구성됩니다. 코미디 발레는 궁정 발레와 구성이 같지만, 내용이 희극적입니다. 오페라 발레는 음악보다 발레의 비중이 훨씬 크고요. 그런데 이 형식을 모두 다룬 음악가가 있습니다. 바로 장 바티스트 륄리입니다.

　륄리는 이탈리아에서 태어난 음악가로, 우연한 기회에 프랑스 귀족의 눈에 띄어 왕실에 들어갑니다. 프랑스 왕실 작곡가로 임명받았으며 루이 14세의 총애를 받았지요. 그래서일까요? 그의 음악 인생 또한 루이 14세의 흥망성쇠와 함께합니다.

　륄리의 음악은 대부분 무대음악으로, 베르사유 궁전에서 열리는 공연을 위한 음악이었습니다. 그는 왕의 취향에 맞춰 작곡했습니다. 사실 륄리의 이력은 조금 독특합니다. 처음 입궁했을 때는 발레를 가르치는 선생님이었거든요. 궁전에서 발레를 가르치며 발레 음악을 만들다가 루이 14세를 위해 오페라를 제작하며 음악 세계를 넓혀 나간 것이지요. 루이 14세의 음악가라고 해도 지나치지 않겠습니다.

　<왕의 춤>이라는 영화가 있어요. 왕에게 속해 있는 음악가 륄

리의 모습을 여실히 보여 주는 작품입니다. 이는 당시에 루이 14세의 권력이 얼마나 대단했고, 그 권력에 기댄 음악가 륄리는 얼마나 기회주의적이었는지를 잘 표현하고 있습니다.

공연장에서 일반 관중들이 공연을 즐길 수 있게 된 것은 19세기 이후부터예요. 우리가 흔히 생각하는 공연문화, 즉 무대 위에서 펼쳐지는 공연을 대중이 즐길 수 있게 된 지가 그리 오래되지 않았다는 뜻이지요. 유럽에 있는 유서 깊은 공연장들은 왕족이나 귀족만 사용하던 건물을 일반 시민들도 사용할 수 있게 바꾼 것이 대부분이랍니다.

오늘날까지도 프랑스에서는 발레와 오페라 공연을 선호하는 경향이 있습니다. 한 나라의 부흥기에 어떤 문화가 유행했느냐가 현재까지도 영향을 주는 것이지요. 프랑스의 부흥기가 언제인지는 학자마다 의견이 달라요. 하지만 루이 14세가 프랑스 예술에 미친 영향이 크다는 사실에는 모두 동의할 것입니다.

프랑스 공연장 투어

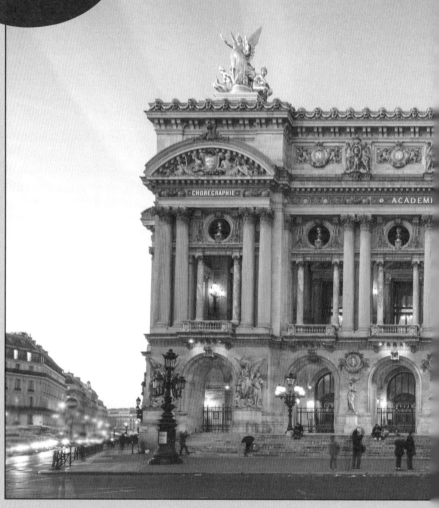

뮤지컬 <오페라의 유령>의 배경이 된 공연장으로
파리의 명소로 꼽힌다.

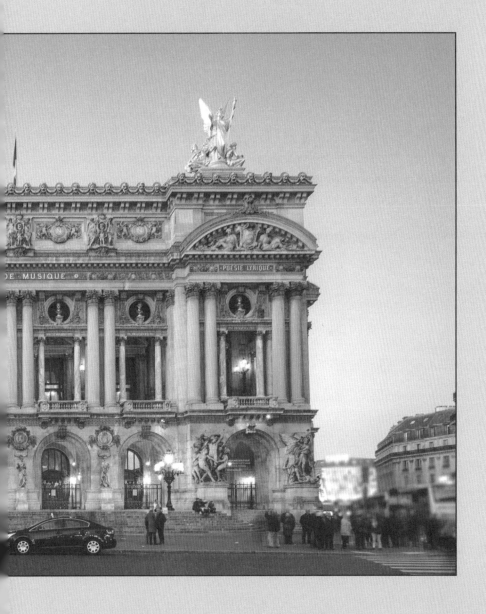

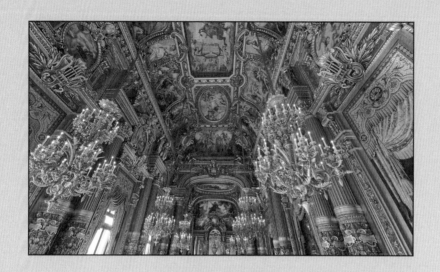

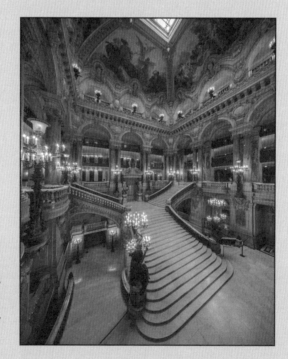

외관을 비롯해 내부도
예술가들의 손길이
닿아 화려한
볼거리로 가득하다.

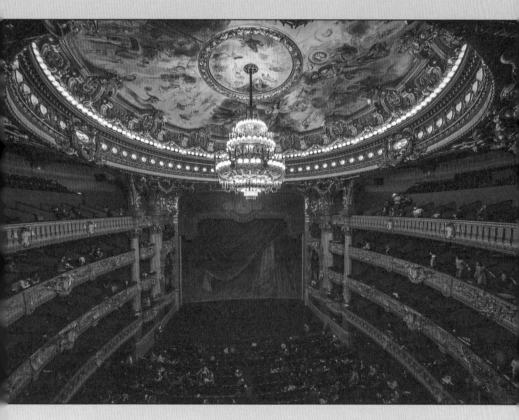

음악가 14명의 오페라 발레 작품을 묘사한 천장화로,
샤갈이 그린 것으로 유명하다.

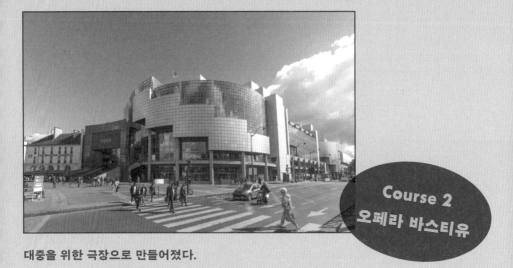

대중을 위한 극장으로 만들어졌다.

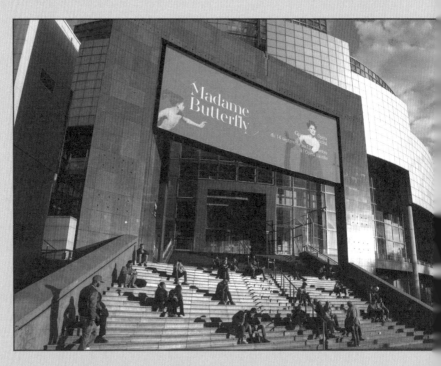

팔레 가르니에와 다르게 현대적이고
실용적인 디자인이 특징이다.

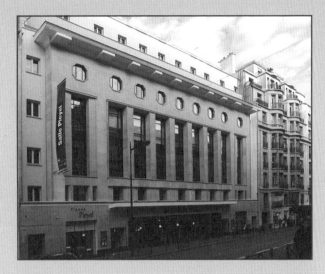

2015년까지 파리에서 유일한
콘서트 전용 극장이었다.

팔레 가르니에

극장이라는 건축물은 많은 메시지를 품고 있는데요. 자신의 이름을 극장 안에 교묘하게 숨겨 놓은 건축가도 있습니다. 극장의 천장을 자기 이름으로 장식한 샤를 가르니에입니다.

샤를 가르니에가 만든 팔레 가르니에는 볼거리가 많은 극장으로 유명합니다. 우선 천장화는 마르크 샤갈이 그렸지요. 이 작품은 14명의 음악가와 그들이 작곡한 오페라 발레 작품을 묘사한 작품입니다. 화려하고 몽환적인 샤갈의 세계가 잘 표현되어 있습니다.

천장화뿐 아니라 공연장의 로비 역시 볼거리로 가득합니다. 창문, 기둥, 출입문, 외벽, 지붕 심지어 문고리까지 예술가들의

손길이 안 닿은 곳은 거의 없다고 말할 수 있어요. 볼프강 아마데우스 모차르트, 루트비히 판 베토벤, 클로드 아실 드뷔시, 표트르 일리치 차이콥스키, 엑토르 베를리오즈 등 수많은 음악가를 벽화나 조각상으로 만날 수 있습니다. 시인 샤를 피에르 보들레르, 음악가 드뷔시와 주세페 베르디, 심지어 아돌프 히틀러까지 이 극장에 대한 소감을 남겼을 정도지요. 팔레 가르니에가 이렇게 볼거리가 많은 극장으로 화려하게 지어질 수 있었던 것은 당시 프랑스의 왕이었던 나폴레옹 3세의 적극적인 지원 덕분입니다.

1858년 나폴레옹 3세와 그의 왕비가 살레 르 펠레티에 극장에서 오페라를 보고 나오던 중 폭탄 테러를 당할 뻔했습니다. 이 사건으로 나폴레옹 3세는 왕족이나 귀족만 출입할 수 있는 전용문이 있는 극장을 원하게 되었지요. 그 바람이 팔레 가르니에 건설로 이어집니다.

팔레 가르니에는 세계적으로 유명한 뮤지컬 <오페라의 유령>의 배경이 된 곳이기도 해요. 원작은 가스통 르루가 쓴 소설 『파리 오페라 극장의 유령』입니다. 이 소설은 실제 사건을 바탕으로 쓰였답니다.

1896년 팔레 가르니에 4층 천장의 샹들리에가 떨어져 관객이

목숨을 잃었습니다. 사실 샤를 가르니에가 팔레 가르니에를 설계할 당시 샹들리에 디자인에 많은 공을 들였다고 해요. 극장 내부 조명에 신경을 많이 썼다는 뜻이지만, 이 샹들리에는 관객 사망 사건이 일어나기 전부터 이미 많은 문제를 겪고 있었습니다.

샹들리에를 천장에 다는 공사를 하는 도중 인부 한 명이 사망했고, 극장이 개관한 후에도 흔들리는 샹들리에 때문에 관객들이 불안해했습니다. 8톤에 가까웠던 샹들리에는 보기에는 아름답지만, 사람의 목숨을 위협하는 도구가 된 것이지요. 사람을 겁주는 샹들리에라니, 이야기만 들어도 직접 보고 싶지 않나요? 이 샹들리에는 아직도 팔레 가르니에에 달려 있답니다. 인명 사고가 일어난 뒤 샹들리에를 없애자는 의견도 나왔지만, 극장을 대표하는 상징이기도 해서 그대로 보존하자는 의견이 더 강했거든요.

뮤지컬 <오페라의 유령>을 봤다면 무릎을 '탁' 칠지도 모르겠어요. <오페라의 유령>은 샹들리에가 바닥으로 추락하면서 이야기의 시작을 알리기 때문입니다. 뮤지컬 초반에 샹들리에가 떨어지는 장면은 극에 몰입하도록 해주는 주요 장면이지요.

17세기 루이 14세의 이야기를 시작으로 1986년에 만들어진 뮤지컬 <오페라의 유령> 이야기까지 왔습니다. 공연장을 단순

히 공연이 이뤄지는 건축물로 정의하기엔 재미있는 이야깃거리가 너무 많지 않나요?

팔레 가르니에의 인물

에투알 박세은

앞에서도 말했지만, 프랑스 관객들은 여전히 클래식 음악 공연보다 발레와 오페라를 선호하는 경향이 있어요. 그래서일까요? 프랑스를 대표하는 예술단체를 물으면 대부분 파리 오페라단**파리 국립 오페라**과 파리 오페라 발레단을 꼽습니다. 프랑스 국민이 사랑하는 파리 오페라 발레단에는 한국인 무용수가 있습니다. 그것도 '에투알'이라고 불리는 여성 수석 무용수지요. 이름은 박세은입니다.

파리 오페라 발레단에서 아시아인이 수석 무용수가 된 것은 박세은이 최초입니다. 352년 만에 처음 일어난 일이에요. 수석 무용수가 되는 일이 얼마나 힘든 일인지 이야기해 볼까요? 발레단에 소속된 무용수들은 보통 3개의 그룹으로 나눕니다. 군무를 추는 그룹, 솔로로 춤출 수 있는 그룹, 극의 주인공을 맡은

그룹이지요. 가리키는 용어는 발레단마다 조금씩 다르지만 각 그룹의 성격은 비슷합니다. 파리 오페라 발레단은 이 세 그룹을 좀 더 세밀하게 나눕니다.

> 카드리유(군무) → 코리페(군무 무용수들의 리더) → 쉬제(조연급 솔리스트) → 프리미에 당쇠르/당쇠르(주요 역할을 하는 제 1무용수) → 에투알(발레단을 대표하는 수석 무용수)

파리 오페라 발레단의 무용수들은 매년 승급 시험을 치러요. 매년 등급을 올리면 좋겠지만 대부분이 주요 역할을 하는 당쇠르까지도 못 가는 것이 현실입니다. 무용수가 무대에 오르는 기간이 매우 짧다는 것을 생각하면 잔인하게 느껴져요.

이렇게 유서 깊은 프랑스 오페라 발레단에서 새로운 역사를 써낸 박세은 발레리나의 실력이 얼마나 대단한지 짐작할 수 있겠지요?

팔레 가르니에는 발레단과 오페라단이 같이 상주하는 극장이지만 파리 오페라 바스티유 극장이 개관하면서 오페라단은 바스티유 오페라로 옮겨 갔습니다. 팔레 가르니에는 발레단 공연을 우선하고 바스티유 오페라는 오페라단의 공연을 위주로

합니다. 한때 '오페라 가르니에'라고 불리던 팔레 가르니에가 1989년 바스티유 오페라가 개관된 후 '팔레 가르니에'로 명칭이 변경되었는데요. 이 이야기는 바스티유 오페라를 소개할 때 좀 더 다루겠습니다.

팔레 가르니에에서 감상하는 클래식 음악

들리브
코펠리아

음악 없이 춤을 춘다고 생각해 본 적이 있나요? 춤을 잘 못 추는 저로서는 상상만 해도 무섭습니다. 음악이 없는 춤은 벌칙 같기 때문입니다. 뛰어난 무용수라면 또 모르겠지만, 음악과 춤은 떼려야 뗄 수 없는 관계지요.

프랑스에서는 발레가 많은 사랑을 받는다고 여러 차례 이야기했습니다. 당연하게도 많은 프랑스 작곡가가 발레 음악에 관심을 두었지요. 프랑스를 대표하는 발레 음악 작곡가 중에서 레오 들리브 이야기를 하려 합니다. 발레를 좋아하는 사람이라면 누구나 그의 작품 <코펠리아>를 알고 있으니까요.

들리브는 팔레 가르니에 극장과 인연이 깊습니다. 가르니에 극장 개관 공연에서 그의 작품이 연주되었고 그의 발레 작품 중 상당수가 팔레 가르니에에서 처음 공연되었어요. 한 극장의 첫 번째 공연은 중요하기에 작품을 더욱 신중하게 뽑습니다. 왕의 계획에 따라 14년간 지어진 극장의 첫 공연인 만큼 이목을 끌었지요. 1875년 팔레 가르니에 개관 공연에는 들리브와 루트비히 민쿠스의 <샘>이 선정되었습니다. 이는 들리브의 3대 발레 음악 <코펠리아>, <실비아>와 함께 손꼽는 작품입니다.

들리브는 오페라, 관현악, 합창곡 등 다양한 장르의 음악을 남겼습니다. 그럼에도 사람들이 그를 발레 음악 작곡자로 기억하는 이유가 있어요. 대중에게 사랑받은 작품이 모두 발레 음악이거든요. 그중 <코펠리아>는 독특하면서도 재미있는 이야기로 관객들에게 많은 사랑을 받는 작품입니다.

<코펠리아>의 첫 번째 공연 역시 팔레 가르니에에서 이루어졌어요. <코펠리아>는 코펠리우스 박사가 애지중지하는 인형 코펠리아를 중심으로 여러 가지 일화가 익살스럽게 얽히는 내용이에요. 코펠리아가 진짜 사람인 줄 아는 마을 사람들과 코펠리아가 진짜 사람이 될 수 있을 거라 믿는 코펠리우스 박사의 이야기가 중심축을 이루며 처음부터 끝까지 관객들의 웃음을

이끕니다.

3막으로 이루어진 <코펠리아>는 들리브의 아름다운 음악과 이국적이고 다양한 춤이 어우러지는 명작입니다. 차이콥스키가 "들리브가 없었으면 발레 음악의 매력을 못 느꼈을 것"이라고 언급했을 정도지요.

<코펠리아>의 음악은 익살스러운 내용과 달리 서정적이면서 낭만적인 선율이 매력적인 곡입니다. 덕분에 음악만 따로 공연되는 경우도 있답니다. 발레 공연이 낯설거나 부담스럽게 느껴진다면 들리브의 <코펠리아> 발레 음악을 들어 보세요. 발레의 매력에 흠뻑 빠질 수 있을 것입니다.

오페라 바스티유

프랑스 혁명은 너무나 중요한 역사적 사건입니다. 민주화를 상징하는 의미로도 쓰이고 인권 운동의 시초라고 하는 이들도 있습니다. 그런데 프랑스 혁명이 역사책에만 등장하는 것은 아니에요. 수많은 소설과 영화, 뮤지컬의 배경이 되었지요. 프랑스 혁명을 배경으로 삼은 예술 작품들을 잠시 살펴볼까요?

우선 찰스 디킨스의 소설 『두 도시 이야기』가 있습니다. 18세기 프랑스 혁명 시기 영국과 프랑스에 사는 사람들 이야기를 풀어낸 이 소설은 전 세계적으로 수억 권이 팔렸습니다. 영화, 드라마, 만화 등의 작품으로 각색되기도 했고요. 이 밖에 프랑스 혁명 시절에 궁핍하던 파리 시민의 삶을 그린 소설 『레미제라

블』도 있죠. 『레미제라블』 역시 뮤지컬과 영화로 각색되어 더욱 인기를 끌었습니다.

이렇듯 프랑스 혁명은 역사적인 사실인 동시에 수많은 예술가의 상상력을 부르는 자극제가 되었습니다. 예술 작품뿐 아니라 하나의 극장이 세워지는 데도 영향을 미쳤는데요, 바로 오페라 바스티유입니다.

오페라 바스티유는 프랑스 혁명과 밀접한 연관이 있습니다. 프랑스 혁명은 1789년 7월 13일, 정치범을 수용하고 고문했던 '바스티유 감옥'을 습격하면서 시작하거든요. 다시 말해 바스티유 감옥은 프랑스 혁명의 상징인 장소이지요. 1989년에 완공된 오페라 바스티유는 바스티유 감옥의 함락과 프랑스 혁명 200주년을 기념하기 위해 지어진 극장입니다.

오페라 바스티유가 건설되기 전까지 프랑스의 대표 오페라 극장은 팔레 가르니에였습니다. 그러나 객석 수가 적은 관계로 오페라를 제작하는 데 드는 돈에 비해 수입이 적었습니다. 따라서 정부의 지원이 필수였어요. 파리에 새로운 극장을 짓자는 의견이 꾸준히 나오고 있던 상황에서 프랑스 혁명 200주년을 기념하는 극장을 만들자는 계획이 프랑스 정부와 국민 모두의 지지를 받아 오페라 바스티유가 탄생했지요.

오페라 바스티유는 귀족 문화라고 불리는 오페라를 대중이 즐기도록 하겠다는 뜻을 품고 만들어졌습니다. 어떻게 보면 팔레 가르니에와 상반된 성격의 극장이라고도 볼 수 있겠네요.

왕족과 귀족을 위해 만들어진 팔레 가르니에와 대중을 위한 오페라 바스티유는 생김새부터 매우 대조되어요. 대리석과 조각 작품으로 외벽을 꾸미고 미술관을 방불케 하는 그림, 벽화, 조각, 8톤짜리 샹들리에로 내부를 장식한 팔레 가르니에를 기억하나요? 이와 달리 오페라 바스티유는 현대적이면서도 실용적인 디자인을 선호합니다. 오페라 바스티유가 세워진 터는 원래 기차역이었는데, 지금은 갤러리와 공연장이 즐비한 예술 거리로 바뀌었습니다. 오페라 바스티유 역시 오페라 공연뿐 아니라 파리 시민을 위한 무료 강좌나 무대 뒤를 체험할 수 있는 백스테이지 투어를 주최함으로써 시민 친화적인 극장이라는 이미지를 굳건히 하고 있습니다.

시민 친화적이라고 말할 수 있는 또 하나의 이유는 박스석을 없앤 것입니다. 박스석은 무대를 내려다볼 수 있는 박스 형태의 객석을 말해요. 역사가 깊은 유럽 극장 대부분이 말굽형 구조를 갖게 한 계기이기도 합니다. 박스석은 원래 귀족들이 선호하던 객석이었습니다. 공연 관람은 과거 귀족 문화였기에 귀족과 대

중을 구분 짓는 객석 형태가 대부분이었지요. 이런 구조는 현대로 오면서 자연스럽게 없어졌지만, 오페라 바스티유는 사활을 걸고 박스석을 꼭 없애고자 했다고 합니다. 대중을 위한 극장을 만들겠다는 신념이 그만큼 강했다는 뜻이지요.

프랑스를 대표하는 예술 기관인 프랑스 국립 오페라 홈페이지를 방문하면 홈페이지 하단에 팔레 가르니에와 오페라 바스티유의 이미지와 홈페이지 링크가 보입니다. 각각 파리 국립 오페라단과 파리 국립 오페라 발레단이 상주하는 극장이기 때문이지요. 오페라 바스티유가 개관하기 전에는 두 단체 모두 팔레 가르니에 극장에서 머물렀지만, 오페라 바스티유가 열리면서 오페라 바스티유는 오페라단을 상징하는 무대로, 팔레 가르니에는 발레단을 상징하는 무대로 변화했습니다.

팔레 가르니에는 오페라 바스티유가 개관하기 전에는 '오페라 가르니에'라고 불렸는데요. 그래서 아직도 오페라 가르니에라는 명칭을 사용하기도 합니다.

두 극장이 이란성 쌍둥이 같지 않나요? 프랑스 문화 예술에서 매우 상징적인 극장이란 사실은 같지만, 그 외에는 매우 다른 성격을 띠기 때문입니다. 팔레 가르니에는 과거의 프랑스 문화 예술을 대변하고 오페라 바스티유 극장은 현재와 미래를 대변한

다고 볼 수 있습니다. 이 두 극장은 만들어진 계기부터 극장 구조 설계 그리고 극장이 추구하는 비전까지 양극단에 있습니다. 하지만 두 극장 모두 바라는 것은 프랑스 문화 예술의 부흥, 이것이 아닐까요?

오페라 바스티유의 인물

지휘자 정명훈

1989년 7월 13일 오페라 바스티유가 개관했습니다. 전 세계 유명 연주자들과 지도층이 한자리에 모인 날이기도 했는데요. 당시 프랑스 대통령이었던 프랑수아 미테랑도 참석했습니다.

오페라 바스티유는 이름에서도 알 수 있듯이 오페라 공연을 위한 극장입니다. 하지만 첫 번째 전막 오페라 공연은 극장이 개관한 뒤에도 몇 개월이나 지나서 공연할 수 있었어요. 개관을 앞두고 극장 책임자가 사퇴하고 음악감독이었던 다니엘 바렌보임이 해임되는 등의 사건이 터지면서 전막 오페라 공연이 올라가지 못했던 것입니다.

오페라 바스티유에서 공연된 첫 전막 오페라는 베를리오즈의

<트로이 사람들>이었습니다. 이 공연을 지휘한 사람은 누구일까요? 바로 정명훈입니다. 정명훈은 클래식 음악을 좋아하는 사람이라면 누구나 알 정도로 유명한 지휘자이지요. 2006년부터 2015년까지 서울시립교향악단의 수장으로서 한국 클래식 음악을 널리 알리는 데에 공헌하기도 했습니다.

정명훈은 지휘자로 활동하기 전에는 피아니스트였어요. 어렸을 때부터 음악성이 뛰어났고, 누나인 바이올리니스트 정경화와 첼리스트 정명화도 어린 나이부터 역량을 충분히 발휘하고 있었기 때문에 이들 남매는 미국에서 유학을 합니다. 정명훈은 미국 유학 시절부터 지휘와 피아노 공부를 동시에 하다가, 줄리아드 대학교에 입학하면서 본격적으로 지휘를 공부합니다.

정명훈이 음악감독으로 임명되었을 때 프랑스에서는 잡음이 많았다고 해요. 전 세계에서 유명한 지휘자의 후임으로 무명의 어린 지휘자**당시 36세**가 선정되었다는 데에 반감이 있었거든요. 또한 동양인 지휘자는 당시 프랑스에서 낯선 존재였답니다. 하지만 정명훈은 초반의 큰 우려와 달리 해가 거듭될수록 음악감독 역할을 잘 해냈고, 오페라 바스티유에서 약 5년간 일했습니다.

베를리오즈라는 작곡가를 아나요? 베를리오즈는 1803년 프랑스에서 태어났습니다. 그의 대표작인 <환상교향곡>은 서양 음악사에서 매우 중요한 위치에 있습니다. <환상교향곡>에서 쓰이는 고정 동기idee fixe는 후대 작곡가들에게도 많은 영향을 주었기 때문입니다. 고정 동기란 인물, 사건, 배경 등을 나타내는 선율을 말합니다.

예를 들어 볼까요? 주인공을 괴롭히는 조연이 등장할 때 바순이 '미파솔~' 하고 연주합니다. 그리고 그 사람이 등장할 때마다 그를 상징하는 '미파솔'이 다양한 방법으로 연주되는 거죠. 이제 관객들은 '미파솔'만 들어도 "저런 나쁜 놈"이라는 말을 내뱉을지도 모르겠습니다. 이것을 고정 동기라 해요. 스릴러 영화에서 사건이 일어나기 직전 같은 선율이 반복적으로 흐를 때가 있죠? 고정 동기는 이런 음악 효과의 조상이라 할 수 있습니다.

<환상교향곡>이 후대에 큰 영향을 준 작품이다 보니 베를리오즈의 성악 작품은 비교적 조명받지 못한 것이 사실입니다. 그

러나 베를리오즈는 크리스토프 빌발트 글루크의 오페라를 보고 음악가가 되기로 했고, 1830년 그에게 로마대상을 안겨 준 작품도 성악 작품인 칸타타 <사르다나팔의 죽음>이었습니다.

베를리오즈의 오페라 <트로이 사람들>은 5막으로 이루어진 대작입니다. 1~2막을 묶어서 '트로이의 함락', 3~5막을 묶어서 '카르타고에서의 트로이 사람들'이라고 이름 붙였어요. 공연 시간만 4시간이 넘다 보니 이 공연을 보기 전날에는 충분히 휴식해야겠습니다.

오페라 바스티유가 4시간이 넘는 작품을 첫 전막 공연으로 선정한 데에는 여러 가지 이유가 있을 거예요. 19세기 프랑스 오페라 중 가장 중요한 작품이라는 것이 이유 중 하나일 것입니다. <트로이 사람들>은 프랑스 그랜드 오페라의 진수를 보여 준다는 평을 듣지요. 그랜드 오페라는 19세기 프랑스 중산 계급이 성장하면서 그들 취향에 맞게 발레, 합창, 군중 장면을 잔뜩 넣어서 규모가 커진 오페라를 말합니다. 오페라를 모든 파리 시민에게 가까운 장르로 만들겠다는 오페라 바스티유의 설립 비전과 꼭 맞는 선택이 아닌가요?

살 플레옐

'살 플레옐'은 이그나스 플레옐이라는 바이올리니스트 겸 작곡가의 이름에서 따온 것입니다. 플레옐은 독특한 경력이 있는데, 어찌 보면 사업가에 가까운 음악가라고 말할 수 있습니다.

플레옐은 프란츠 요제프 하이든에게 음악을 배우고 프랑스에서 활발하게 활동하던 바이올리니스트였습니다. 그러다 프랑스 혁명이 일어나고 영국으로 잠시 이주하게 되지요. 영국에서의 공연은 매번 크게 성공하며 많은 돈을 벌었습니다.

영국에서 번 돈으로 사업을 시작한 플레옐은 첫 사업으로 '메종 플레옐'이라는 음악 출판사를 차렸습니다. 그는 학생들을 위한 작은 악보를 출간했습니다. 연습을 많이 해야 하는 학생들이

악보를 들고 다니면서 익힐 수 있도록 작게 만든 것이지요. 이 사업이 큰 성공을 거두면서 플레옐은 본격적으로 사업자의 길로 들어섭니다.

1807년에는 피아노를 만드는 제조업체까지 설립하는데요, 이 회사가 바로 플레옐사입니다. 플레옐사가 만든 피아노는 프레데리크 프랑수아 쇼팽이 선호했다고도 해요. 건반이 가벼워서 손가락 힘이 약한 쇼팽이 좋아했다죠.

플레옐은 첫 피아노 생산을 기념해 작은 음악 홀을 만들었는데, 이것이 지금의 살 플레옐 극장의 시초가 되었습니다. 아버지의 사업을 확장하기 시작한 장남 카미유 플레옐은 신동으로 불리던 피아니스트이기도 했습니다. 그는 파리에 큰 공연장을 만들고 싶어 했고 1927년 그 꿈을 이루지요.

살 플레옐은 파리 유일의 콘서트 전용 극장입니다. 파리에 오페라와 발레를 위한 극장은 많지만, 음악 공연만을 위한 공연장은 살 플레옐이 유일무이했지요. 그런데 플레옐사가 경영 위기를 겪으면서 살 플레옐도 큰 위기를 맞이합니다.

1998년 살 플레옐은 결국 문을 닫습니다. 살 플레옐을 주요 무대로 사용했던 파리 오케스트라는 이 사건을 계기로 파업에 들어갔답니다. 프랑스 음악계와 음악을 사랑하는 애호가들도

살 플레옐을 살리라고 요청했고요. 결국 프랑스 정부가 극장을 매입했고, 살 플레옐은 2002년부터 대규모 개보수공사에 들어갔습니다. 그리고 2006년 다시 문을 열었습니다. 2015년 현대식 콘서트홀인 필하모니 드 파리가 개관하면서 살 플레옐은 파리 유일의 콘서트 전용 극장이라는 이름을 잃게 되었지요. 파리 오케스타라도 이곳으로 이동했고요.

유럽에는 역사가 수백 년이 넘는 극장이 많습니다. 그렇다 보니 극장의 이름도, 주인도, 상주 단체도 바뀌는 경우가 허다하죠. 하지만 이러한 끊임없는 변화 속에서도 공연장은 지나온 세월을 담은 채 우리 곁에 남습니다. 살 플레옐사는 사라졌지만, 살 플레옐 극장은 아직 파리에 남아 있는 것처럼요.

살 플레옐의 인물
지휘자 피에르 불레즈

살 플레옐이 문을 닫았을 때 앞장서서 프랑스 정부에 맹비난을 퍼부은 음악가가 있어요. 바로 현대 프랑스 음악계의 선두 주자라고 할 수 있는 피에르 불레즈입니다.

불레즈는 1925년 프랑스에서 태어난 지휘자 겸 작곡가입니다. 불레즈는 자신의 의견을 과격하게 표현하기로 유명합니다. 앞서 이야기했듯이 살 플레옐이 문을 닫았을 때 프랑스 문화 정책에 불만을 강하게 표현하기도 했죠. 알제리와 프랑스 전쟁에 반대 의견을 피력하다 프랑스 입국이 금지되기도 했습니다. 정치적인 발언도 서슴지 않고 하는 터라 스위스에서는 경찰에 체포되기도 했고요. 자신이 생각하는 바를 행동으로 옮기는 데 거침이 없는 사람이라고 볼 수 있겠습니다.

불레즈는 프랑스 음악원에서 작곡 공부를 했지만 대중에게는 지휘자로 더 유명하지요. 본인만의 확고한 음악 세계가 있는 지휘자로 많은 음악 애호가에게 사랑받았습니다. 하지만 자기 색깔이 너무 강하다 보니 그를 좋아하는 사람과 좋아하지 않는 사람의 구분이 뚜렷합니다.

지휘자 불레즈는 박자를 극적으로 느리게 하거나 빠르게 하는 것으로 유명합니다. 그가 지휘한 곡을 들으면 내가 알던 그 음악이 맞나 싶을 정도로 다른 음악이 될 정도거든요. 그런데도 BBC 교향악단, 클리블랜드 오케스트라, 뉴욕 필하모닉 등 손꼽히는 오케스트라를 이끌었고, 베를린 필하모닉이나 파리 오페라 오케스트라 등에서도 객원 지휘자로 활동했습니다.

작곡가로서는 프랑스 아방가르드 음악의 선두 주자라는 평을 듣습니다. 아방가르드는 기존의 관념이나 형식을 부정하고 혁신을 선호하는 예술운동이라는 점을 떠올리면 블레즈의 음악을 이해하는 데 도움이 될 것입니다. 불레즈는 음악을 과학의 관점에서 이해했다고 해요. 1975년에는 파리에 '전자 컴퓨터 음악 스튜디오'를 세우기도 했습니다.

그는 하나의 형식에 고정되지 않고 그때그때 생각하는 바를 표현하는 방식으로 작곡합니다. 파리음악원 시절에는 프랑스 작곡가 올리비에 메시앙에게 배우며 무조성과 음렬주의를 공부했고, 오스트리아 작곡가 안톤 폰 베베른의 음악을 추종하며 그의 음악을 연구하기도 했지요. 불레즈의 음악은 그가 살아 온 시간마다 끊임없이 변화했습니다. 그래서 현대 음악 중에서 해석하기 가장 까다롭다고도 합니다.

현대 음악의 선구자이면서 지휘자로서도 뛰어난 재능을 보인 음악가 불레즈. 현대 음악이란 무엇인지, 혁신적인 음악이란 어떤 것인지 느껴 보고 싶다면 불레즈의 흔적을 따라가 보세요.

살 플레옐의 무대와 인연이 깊은 음악가는 여럿이 있지만, 대표적으로 카미유 생상스를 들 수 있습니다. 생상스는 1846년에 살 플레옐에서 데뷔했습니다. 겨우 열한 살 때 말이죠.

생상스는 1835년 프랑스에서 태어났는데, 모차르트 못지않은 음악 영재였습니다. 두 살 때부터 피아노를 다룰 줄 알았다고 하고, 작곡은 세 살 때부터 했다고 하니 천재성은 더 설명하지 않아도 되겠지요.

생상스의 곡 중 <동물의 사육제>와 <죽음의 무도>가 유명하죠. 하지만 살 플레옐에서 데뷔한 어린 피아니스트의 모습을 그려 보며 생상스의 <피아노 협주곡 2번>을 소개해 보겠습니다.

<피아노 협주곡 2번>은 생상스의 피아노 협주곡 중에서 가장 사랑받는 곡이라고 할 수 있습니다. 불과 3주 만에 완성한 곡이라고 하죠. 생상스의 천재성을 다시 한번 엿볼 수 있는 부분입니다. 그러나 이 곡은 초연 당시에 혹평을 받았습니다. 초연 때는

생상스가 연주자로 나섰는데, 본인도 연습할 시간이 없어 연주가 엉망이었다고 말했다고 해요. 하지만 비평가들의 평은 더 잔혹했습니다. 곡의 통일성이 부족하고 전체적으로 실패작이라고 평가했죠. 하지만 어찌 된 일일까요? 이 곡은 생상스가 세상을 떠난 후에 조금씩 조명받기 시작했고, 20세기 들어서는 많은 피아니스트가 사랑하는 곡으로 자리 잡았습니다.

<피아노 협주곡 2번>은 총 3악장으로 구성되어 있습니다. 그중 피아노 독주로 시작하는 1악장 안단테 소스테뉴토**의식적으로 느리게**가 참 묘미입니다. 피아노 협주곡은 대부분 오케스트라가 처음에 등장하고 나중에 피아노 연주가 등장합니다. 그런데 이 곡은 처음부터 오롯이 피아노 독주로 이뤄지죠. 그래서 피아니스트의 기량을 맘껏 뽐낼 수 있습니다. 이 곡을 연주하는 피아니스트는 첫 음을 내는 순간부터 모든 관객의 시선을 받을 수밖에 없습니다.

피아노 독주가 끝나면 오케스트라가 등장하면서 곡의 분위기를 조금씩 끌어올립니다. 뒤로 갈수록 피아노 독주와 오케스트라가 서로 경쟁하듯 멜로디를 주고받으며 긴장된 분위기를 유지하다가 극적인 피날레를 장식하죠.

이 곡을 한 문장으로 표현하면 기승전결이 뚜렷한 한 편의 연

극 같은 곡입니다. 생상스의 <피아노 협주곡 2번>이 궁금해졌나요? 책을 잠시 내려놓고 감상해 보길 바랍니다.

ITALY

Day 2

이탈리아

르네상스를 이끈 도시국가들

흔히 '나라'라고 하면 중앙집권 체제의 국가를 뜻할 때가 많습니다. 국가 원수가 중심이 되는 형태죠. 역사를 공부할 때 왕의 이름과 업적을 줄줄 외우곤 합니다. 왕의 역할이 국가에 미치는 영향이 크기 때문입니다. 하지만 모든 국가가 중앙집권 체제를 띠고 있지는 않아요. 그중 우리에게 조금 낯선 도시국가라는 형태가 있습니다. 과거 이탈리아가 바로 도시국가였지요. 지금은 이탈리아의 도시가 된 피렌체, 베네치아, 나폴리, 밀라노가 각각의 나라였답니다.

이탈리아 도시국가가 르네상스 시대를 여는 결정적인 역할을 했다고 역사가들은 입을 모아 이야기합니다. 인본주의, 인문주

의로 대표되는 르네상스 시대에는 예술 분야에도 큰 변화가 일어났지요. 이탈리아 도시국가는 어떻게 생겨났길래 이런 변화를 이끌었을까요?

중세 사람들은 개인보다 공동체를 우선시하는 경향이 있었습니다. 절대 권력이 존재하는 시대에서 개인의 감성은 특권층에만 허용되었죠. 그러나 서기 1000년쯤부터 분위기가 조금씩 바뀌기 시작합니다. 그 시기 유럽의 인구는 급증하고 지중해 무역이 활발해집니다. 지중해 무역이 발달하며 피렌체, 베네치아, 나폴리, 밀리노, 로마 이렇게 5개의 도시가 이탈리아의 중심이 되었어요. 귀족이 아닌 개인이 부를 축적할 수 있는 환경이 만들어졌지요. 대략 14~15세기입니다. 신에게 초점이 맞춰져 있던 시선이 한 사람의 정체성을 향하게 되고, 이는 수많은 예술가가 창의력을 발현하는 배경이 됩니다.

이탈리아의 도시국가들은 지리적 위치 덕분에 유럽의 중심이 되었습니다. 이들은 중국, 인도, 동남아시아에서 온 상품들을 유럽에 판매하고 중간이득을 얻으면서 빠르게 성장했습니다.

경제 발전은 문화 예술의 부흥으로 이어집니다. 이탈리아 문화 예술의 부흥은 피렌체에서 시작해요. 피렌체는 해상도시는 아니었지만 제조업 분야, 특히 모직물 생산지로 부를 쌓고 금융

의 중심지로 성장하면서 14세기 이탈리아를 대표하는 무역도시가 되었지요. 여기에서 주목해야 할 가문이 있습니다. 바로 메디치가입니다.

메디치가는 학문과 예술에 아낌없이 지원하며 유럽 르네상스 문화의 전성기를 이끌었습니다. 피렌체를 대표하는 시민 가문이기도 하고요. 이들은 대부분 상인이나 은행가였습니다. 무력이나 기득권에 기대지 않고 스스로 막대한 부를 이루었다는 점, 학문과 예술에 아낌없는 지원을 했다는 점에서 매우 흥미로운 가문입니다.

메디치가가 문화 예술에 쏟은 재원은 막대했습니다. 미술 분야에서는 레오나르도 다빈치, 부오나로티 미켈란젤로, 산치오 라파엘로, 산드로 보티첼리 등을 후원했지요. 건축 분야에서는 미켈로초 디바르톨롬메오, 도나토 브라만테 등을 후원했습니다. 이들 외에도 15~16세기 이탈리아 예술가 대부분은 메디치가의 지원을 받았다고 해도 과장이 아닐 것입니다.

이제 본격적으로 음악 분야에 관해 이야기해 볼까요? 우리가 알고 있는 오페라의 초석이 바로 피렌체에서 다져졌습니다.

피렌체의 바르디 저택에는 카메라타라는 사교클럽이 있었습니다. 문학, 과학, 예술 등 광범위한 주제를 가지고 토론하는 곳

이었지요. 이곳의 주인 조반니 바르디의 절대적인 신임을 얻은 음악가가 있었는데요, 오페라를 창시했다고 알려진 줄리오 카치니입니다. 카치니는 말보다는 멜로디가 중심이 되고 노래보다는 극이 중심이 되는 새로운 음악 양식을 만들고자 했어요. 그 결과 현존하는 최초의 오페라로 여겨지는 <다프네>와 <에우리디체>를 작곡합니다.

카치니는 메디치가의 신임도 받고 있었습니다. 카치니를 거치지 않은 음악가가 메디치가에서 일할 수 없다는 말이 나올 정도로 영향력이 컸지요. 카치니의 딸 프란체스카는 메디치 가문의 음악가로 20년간 일했는데, 작곡 외에도 음악을 가르치고 즉흥연주를 하는 등 음악과 관련한 거의 모든 일을 했습니다. 다방면으로 열심히 일한 프란체스카는 1614년에 이르러서는 메디치가에서 최고의 급료를 받는 음악가가 되지요. 프란체스카는 최초의 여성 오페라 작곡가로도 알려져 있습니다. 메디치가, 카메라타, 카치니 부녀로 이어지는 피렌체의 예술 고리가 오페라의 초석을 다졌다고 볼 수 있습니다.

오페라의 전설

17세기 중반 이후 오페라는 베네치아, 나폴리 등의 다른 이탈리 아 도시국가뿐 아니라 유럽 전역으로 보급되었습니다. 여러 지 역으로 퍼지면서 지역별 특성이 오페라 형식과 결합했고, 고유 의 색깔이 나타나기 시작했습니다. 앞에서 이야기했던 륄리를 예로 들어 볼까요? 륄리는 이탈리아 피렌체 지방에서 태어났지 만, 어린 시절 프랑스에서 춤과 음악을 배웠습니다. 성인이 되어 서 프랑스로 귀화한 그는 이탈리아 오페라 형식에 발레를 더해 프랑스 색채라 할 수 있는 오페라 발레, 코믹 오페라 등의 형식 을 만들죠. 이탈리아의 도시국가들에서도 이와 같은 일이 일어 났어요.

17세기 초반까지 베네치아에서는 오페라가 잘 알려지지 않았습니다. 그러다 몇몇 귀족이 극장을 짓기 시작하면서 오페라가 부흥하기 시작합니다. 17세기 후반에는 '이탈리아 오페라 중심지는 베네치아'라고 말할 수 있을 정도로 사랑받지요. 이는 클라우디오 몬테베르디의 <율리시스의 귀향>, <포페아의 대관식> 등이 인기를 끌면서 일어난 일이었습니다.

몬테베르디는 1576년에 태어난 이탈리아 작곡가입니다. 그는 피렌체에서 시작된 미완의 오페라 형식을 우리가 알고 있는 근대적 오페라로 만든 사람이라고 할 수 있어요. 초기 오페라는 음악보다 극의 내용이 중심이었습니다. 하지만 몬테베르디는 오케스트라 반주의 역할을 중요하게 여겼고 음악적인 부분에 신경을 많이 썼습니다. 1607년 만토바에서 공연된 그의 첫 번째 오페라 <오르페오>를 보면 알 수 있죠.

몬테베르디의 작품은 베네치아에서 많은 사랑을 받았고, 그의 사후에는 피에트로 카발리가 바통을 이어받아 <에지스토>, <지아소네>, <세르세> 등의 작품을 만들었습니다. 베네치아에서는 카발리 외에도 안토니오 체스티, 조반니 레그렌치, 안토니오 사르토노, 카를로 팔라비치노 등 많은 오페라 작곡가가 활동했습니다. 이는 베네치아에서 오페라가 얼마나 인기 있었는지

를 말해 주지요. 17~18세기 베네치아의 오페라는 훌륭한 무대 장치와 아름다운 음악으로 많은 인기를 얻었습니다.

베네치아가 17세기 오페라의 중심이었다면, 18세기부터 새롭게 급부상하는 도시국가가 있었지요. 바로 나폴리입니다. 나폴리 출신 작곡가 프란체스코 프로벤잘레는 베네치아 오페라를 받아들인 뒤 자신만의 색깔로 변형했어요. 프로벤잘레의 작품에서 극의 내용보다 노래가 중심이 되는 경우가 종종 나타납니다. 이처럼 아리아노래를 강조하는 형식을 '다 카포 아리아'라고 하는데 이는 나폴리 오페라의 특징이기도 하지요.

나폴리 오페라는 다 카포 아리아 외에도 베네치아 오페라와 다른 점을 보입니다. 대화나 독백이 길어지면 음악으로 극의 지루함을 메꾸는 레시타티보 세코, 오케스트라가 마치 노래하는 사람과 대화하듯 사이사이에 삽입되어 곡의 감정 변화를 끌어올리는 아리오소 등이 그러한 특징 중 하나라고 볼 수 있습니다.

이런 나폴리 형식을 잘 사용한 음악가가 있어요. 알레산드로 스카를라티가 그 주인공입니다. 스카를라티의 오페라는 아리아가 많고 대부분 주인공의 노래로 극을 마무리합니다. 오늘날 나폴리 형식이라고 부르는 오페라 형식과 같아요. 한때 나폴리에서 상연되는 오페라의 반이 스카를라티 작품이었다고 합니다.

나폴리에서 얼마나 인기 있는 음악가였는지 짐작이 가나요?

　이탈리아의 많은 음악가는 여러 도시국가를 돌아다니면서 자신의 음악을 발전시켜 나갔습니다. 나폴리 출신의 프로벤잘레가 베네치아에서 공연하고, 나폴리에서 인기를 얻은 스카를라티가 로마로 건너가 칸타타를 작곡했듯이 말입니다. 이렇게 서로 영향을 주고받으면서 각자의 개성을 살리는 모습을 보며 과거 도시국가를 상상할 수 있습니다. 음악의 관점에서 보면 이탈리아는 오페라의 나라라고 할 만하지요. 그렇다면 이탈리아에 있는 공연장들은 어떤 모습일까요?

이탈리아 공연장 투어

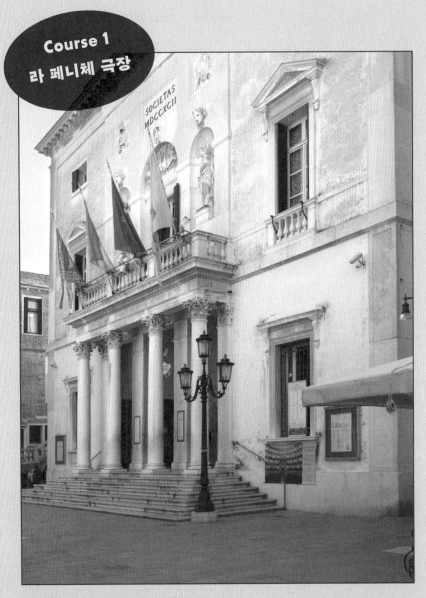

Course 1
라 페니체 극장

'페니체'는 이탈리어로 '불사조'를 뜻하며,
실제로 몇 번이나 불타 다시 지어진 역사가 있다.

베르디, 바그너 등 유명한 음악가들의 작품이 초연된 극장이다.

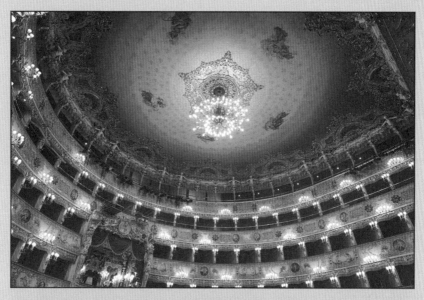

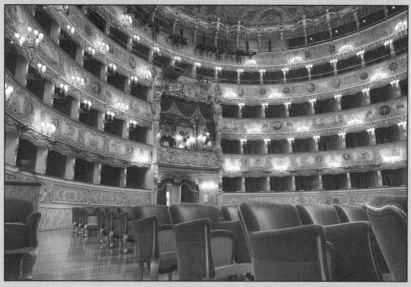

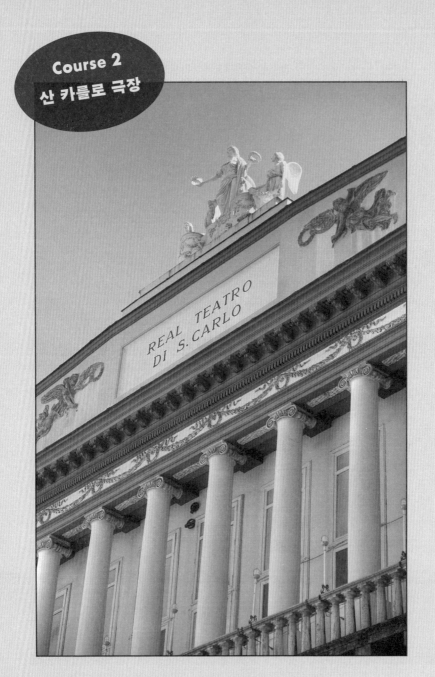

Course 2

산 카를로 극장

REAL TEATRO
DI S. CARLO

유네스코 문화유산으로 지정될 만큼 아름답기로 유명하다.

내부는 처음 극장이 지어진
290여 년 전의 모습을 유지하고 있다.

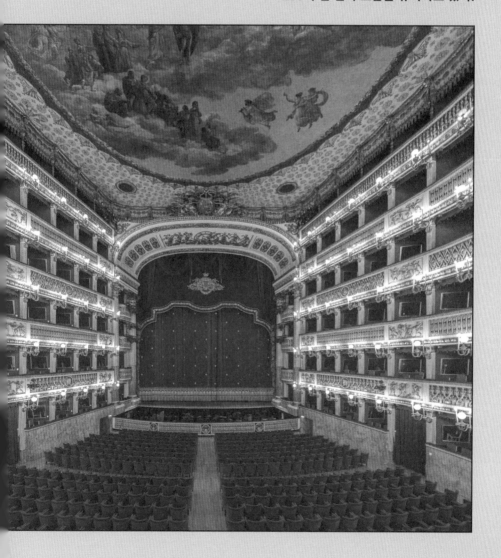

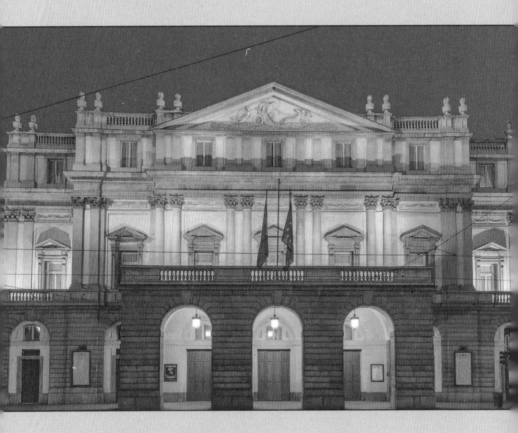

역사가 240년이 넘은 공연장으로,
밀라노 귀족들이 지불한 박스석 비용으로 지어졌다.

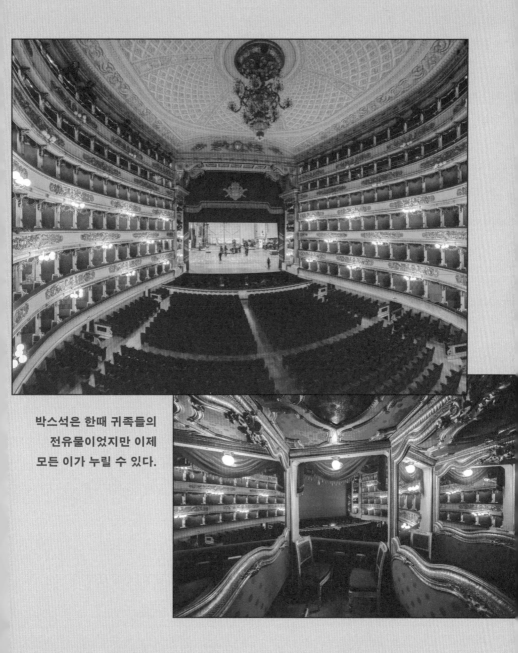

박스석은 한때 귀족들의
전유물이었지만 이제
모든 이가 누릴 수 있다.

Course 1

라 페니체 극장

페니체fenice는 '불사조'라는 뜻의 이탈리아어입니다. 불사조는 500년간 살다가 스스로 타죽고 다시 살아난다는 전설 속의 새예요. 이름 때문일까요? 라 페니체 극장은 불타 사라졌다가 재건되는 역사를 반복했습니다.

베네치아는 박스석을 귀족에게 분양하고 오페라 막을 무대 커튼으로 닫는 등의 전통이 시작된 곳이기도 합니다. 이런 베네치아에서 최고의 오페라 극장으로 손꼽히던 곳이 산 베네데토 극장이었습니다. 이곳에 처음 불이 난 건 1774년이었습니다. 산 베네데토 극장은 1792년 라 페니체 극장으로 이름을 바꾸면서 다시 짓는데요, 재건 과정에서도 여러 차례 불이 났다고 전해집

니다.

1996년 라 페니체 극장은 다시 한번 전부 타버립니다. 이번에는 이탈리아 정부뿐 아니라 많은 음악 애호가가 모금 운동을 펼쳤습니다. 이때 극장을 복원하는 공사에 우리 돈으로 약 1,400억 원이 들어갔어요. 건물을 원형대로 복원하는 일은 새로 짓는 일보다 비용이나 시간 면에서 더 많은 부담이 있거든요. 만들 당시에 어떻게 지어졌으며 재료는 무엇을 사용했는가 등을 정확하게 고증해야 하기 때문이죠. 당시 썼던 건축재도 구해야 하고요. 이처럼 하나의 건축물을 다시 짓는 데는 많은 돈과 시간, 노고가 들어갑니다.

라 페니체는 조아키노 로시니, 빈첸초 벨리니, 베르디, 빌헬름 리하르트 바그너, 세르게이 세르게예비치 프로코피예프 등 손으로 세기가 버거울 정도로 많은 음악가의 작품이 초연된 극장입니다. 마리아 칼라스, 엔리코 카루소, 루치아노 파바로티 등 전 세계 오페라 팬들이 열광하는 성악가들을 키워 낸 무대이기도 하고요. 아마 그 때문에 극장 원형 그대로 복구하자는 의견이 지지받았는지도 모르겠네요.

라 페니체 극장의 인물

성악가 **마리아 칼라스**

라 페니체는 '베네치아의 영혼'이라고 불리기도 해요. 그만큼 베네치아 사람들에게 사랑받는 극장이죠. 또한 많은 성악가가 고향처럼 생각하는 곳입니다. 무명의 성악가들을 세계적인 스타로 만드는 성지와 같기 때문입니다. 이곳을 거쳐 간 성악가들은 수없이 많지만 여기서는 오페라의 성녀라고 불리는 마리아 칼라스의 이야기를 해보겠습니다.

칼라스는 1923년 미국 뉴욕에서 태어났어요. 교육열이 높았던 어머니의 권유로 클래식 음악 교육을 받았고, 타고난 목소리로 일찍부터 사람들의 이목을 끌었지만 어린 시절 내내 소극적인 모습을 보였다고 해요. 언니와 달리 몸집이 컸던 터라 외모에 콤플렉스가 있었다고 하네요.

대공황이 일어나고 미국 경제가 어려워지자, 칼라스는 부모님의 고향인 그리스로 돌아옵니다. 이곳에서 목소리를 제대로 알아봐 주는 스승, 알비라 데 이달고를 만나죠. 칼라스는 스승의 가르침과 응원에 용기를 얻어 1940년 그리스 오페라 무대에 데뷔합니다. 다시 미국으로 간 칼라스는 본격적으로 오페라 가수로 살기 위

해 준비했습니다. 하지만 성공의 기회가 쉽게 찾아오지 않았어요.

그가 세계 무대의 디바로 우뚝 설 수 있었던 것은 라 페니체의 공연 덕분이었습니다. 당시 유명 지휘자였던 툴리오 세라핀이 칼라스의 잠재력을 발견했거든요. 세라핀은 칼라스가 라 페니체에서 연기할 수 있도록 극장에 소개합니다. 마침내 라 페니체에서 주역으로 나선 칼라스는 베네치아 오페라 팬들에게 열렬한 지지를 받죠. 오페라 팬들은 칼라스의 폭넓은 음역대와 탁월한 연기력에 열광했습니다.

라 페니체에서 시작된 열기는 이탈리아 전역으로 퍼졌습니다. 1950년에는 밀라노에 있는 라 스칼라 극장에서 아이다 역을 맡으며 이탈리아 전역의 오페라 팬들에게 사랑받는 성악가로 발돋움합니다.

음악은 개인의 취향에 따라 호불호가 갈리기에 칼라스의 목소리를 좋아하지 않는 사람도 분명히 있겠지요. 더구나 칼라스의 연기력과 가창력은 기복이 심했습니다. 하지만 비극과 희극을 가리지 않고 사람들의 공감을 이끄는 목소리로 연기를 펼치는 오페라 주역은 흔하지 않습니다. 목소리로 연기한다는 것, 또는 오페라에서 연기한다는 것이 무엇인지 궁금하다면 칼라스의 오페라를 들어 보기를 권합니다.

한 지역에서 오래 머물며 활동한 음악가도 있지만, 많은 음악가가 거처를 계속 옮겨요. 자신의 가치를 알아주는 관객들을 찾아 나서는 것이죠. 그런 의미에서 한 음악가가 삶을 마감한 장소에 관심이 생깁니다. 전성기가 지나 생을 마무리할 시점에 선택한 장소니까요.

1813년 독일에서 태어난 음악가 바그너는 생의 마지막을 베네치아에서 보냈습니다. 건강이 나빠져 요양하기 위해 간 곳이었지만, 베네치아를 매우 좋아했다고 전해져요. 독일을 대표하는 음악가로 알려진 바그너가 베네치아에서 삶을 마무리했다는 점이 흥미롭습니다.

라 페니체 극장은 이탈리아에서는 처음으로 바그너의 <니벨룽의 반지>를 상연한 곳이에요. 바그너의 오페라는 이탈리아 오페라와 매우 다른 형태를 띱니다. 라 페니체에서 바그너의 오페라를 상연한 사실은 그만큼 의미가 있죠.

바그너는 귀족 취향에 맞춰 오페라가 오락적으로 변하는 것

에 불만이 있었다고 해요. 그래서 다른 형식의 오페라를 만들고 싶어 했죠. 바그너의 오페라에는 기존 오페라와 비슷한 성격으로 작곡한 것과 그가 창시한 '음악극'의 형태로 작곡한 것이 있습니다. 음악극은 문학, 음악, 무용 등 각 장르가 모두 중요시되는 종합적 예술극이에요.

<니벨룽의 반지>는 바그너 음악극의 대표작입니다. 1853년에 작곡하기 시작해 1874년에 완성한 작품으로, 만드는 데 21년이 걸렸어요. 지크프리트의 전설을 바탕으로 '라인의 황금', '발퀴레', '지크프리트', '신들의 황혼'이라고 이름 붙인 4부 구성의 음악극입니다. 연주 시간만 16시간 정도 걸리는 대작이에요. 바그너는 4일에 걸쳐 연속으로 공연하는 것을 의도했다고 합니다.

<니벨룽의 반지>는 처음부터 끝까지 '라이트 모티브'를 사용한 것이 특징입니다. 라이트 모티브란 등장인물, 사물, 배경, 이념 등을 묘사하는 음악 주제를 말해요. 라이트 모티브는 극의 진행 상황에 따라 변형되고 발전하면서 음악극을 이끄는 중요한 요소가 됩니다. 기존 오페라에서는 볼 수 없는 바그너 음악극만의 특징이었죠.

이탈리아에서 인기 있는 오페라와 분명히 다른 바그너의 음악극을 라 페니체 극장이 받아들인 이유는 무엇일까요? 무역 국

가라는 특징 때문이 아닐지 추측해 봅니다. 무역을 통해 발전한 나라는 다른 나라의 문화를 잘 받아들이거든요.

이탈리아는 예술의 영역에서 다른 문화를 수용하는 것에 유연했습니다. 이것은 각 도시국가의 오페라를 보아도 알 수 있어요. 도시국가마다 개성이 뚜렷한 오페라들이 존재했지만, 다른 도시국가의 오페라도 받아들이고 새롭게 발전시킵니다. 기존 이탈리아에서는 상상할 수도 없던, 바그너의 철학적인 오페라가 이탈리아에서 성공을 거둘 수 있었던 것도 다른 문화에 수용적인 분위기 때문이 아니었을까요?

역사가 기록하는 음악가의 삶은 다양하지만, 공통으로 나타나는 특징이 있습니다. 끊임없이 공부하고 다양한 문화를 받아들이며 자신의 음악을 발전시키는 모습이죠. 바그너 역시 연극과 철학, 문학을 사랑했고 그 모든 것을 음악 안에 담기 위해 평생 노력한 음악가입니다. 프랑스, 이탈리아 등 다른 나라의 음악에도 관심을 두고 연구했으며 예술과 음악에 관한 생각을 정리해 이론서를 집필하기도 했고요. 그렇기에 바그너의 초기, 중기, 말기 오페라를 비교해 보면서 들으면 색다른 재미가 느껴지죠. 인생 전반에 걸쳐 진화했기 때문입니다. 오늘은 바그너의 오페라를 시대별로 비교해서 들어 보면 어떨까요?

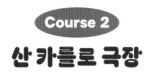

산 카를로 극장

산 카를로 극장은 나폴리를 대표하는 오페라 극장입니다. 라 페니체 극장보다도 51년 일찍 세워졌죠. 이탈리아 오페라의 역사에서 나폴리를 주목해야 해요. 이곳에서 '오페라 부파'라고 불리는 장르가 시작되었기 때문입니다.

오페라 부파는 극과 극 사이에 희극적 요소를 곁들인 막간극 '인테르메조'가 발전한 형식입니다. 조반니 바티스타 페르골레시가 대가라 할 수 있죠. 페르골레시의 <마님이 된 하녀>가 초연된 극장이 산 카를로 극장의 이전 모습인 산 바를톨로메오 극장이었습니다. 초연 이후에 오페라 부파는 나폴리에서 인기 있는 장르로 자리 잡았고, 오페라 부파는 이탈리아 전역으로 퍼졌

습니다. 이탈리아 오페라를 희극 오페라와 정극 오페라, 즉 오페라 부파와 오페라 세리아로 나누기 시작한 것도 이 이후였죠.

산 바르톨로메오 극장이 산 카를로 극장이 된 것은 시칠리아 왕국의 카를로 3세 때문입니다. 이탈리아는 과거에 도시국가였다고 여러 번 말했죠? 좀 더 정확히 말하면 밀라노, 베네치아, 피렌체 등 도시국가 형태의 북부 이탈리아와 시칠리아, 나폴리를 중심으로 한 남부 이탈리아로 나눌 수 있습니다. 남부 이탈리아는 프랑스, 스페인의 지배를 받은 역사 때문에 봉건주의 성격이 북부 지역보다 오래 남았습니다. 극장에서 공연할 수 있는 상연권이나 극장을 지을 수 있는 것도 왕의 영역이었지요.

카를로스 3세는 화려하고 웅장한 규모의 새로운 극장을 원했습니다. 결국 산 바르톨로메오 극장을 헐고 그 자리에 새로운 극장을 지었어요. 그것이 바로 현재의 산 카를로 극장이지요. 산 카를로 극장은 유네스코 문화유산으로 지정될 만큼 아름다워요. 극장 내부는 1737년 완공될 당시 형태와 거의 같다고 합니다. 처음에는 프랑스 부르봉 왕가의 상징인 청색과 금색이었다가 이탈리아 통일 후인 1854년 붉은색과 금색으로 바뀐 것이 가장 큰 변화라고 할 수 있습니다.

왕이 만든 극장인 만큼 박스석까지도 철저한 계급제로 설계

되었어요. 왕족이 앉을 수 있는 로열 박스석 외에도 사회적 지위에 따라 켤 수 있는 초의 개수를 다르게 정했답니다. 재밌는 점이 있어요. 당시 왕은 일명 '바지 왕'이었다는 사실이에요. 실제 주인은 따로 있고 왕 역할만 하는 왕 말입니다. 그런 지역에서 지어진 극장이 좌석을 계급화한 것도 모자라 촛불까지 동원해 신분을 나타나게 했다는 것이 참 아이러니합니다.

　이탈리아의 오페라 역사를 보면 지역마다 영향을 받으며 오페라 양식을 발전시켜 왔다는 점이 뚜렷하게 보입니다. 그런데 이탈리아는 지역갈등이 심한 편이에요. 특히 도시국가였던 북부 이탈리아와 봉건제의 그늘에 오래 남아 있었던 남부 이탈리아의 갈등이 유명하지요. 하지만 겉으로는 증오하면서도 서로 영향을 주고받았답니다. 이런 모순이 극장이라는 공간 안에 녹아들어 있고요. 알면 알수록 재밌다는 말이 이래서 나오는 것인가 봅니다.

산 카를로 극장의 인물

성악가 엔리코 카루소

성악가와 극장은 매우 긴밀한 관계입니다. 극장은 성악가를 발굴하는 데 열심일 수밖에 없어요. 아름다운 무대, 친절한 서비스, 훌륭한 음악 모두 중요하지만, 무대 위에서 연기하는 성악가가 잘하지 못한다면 공연은 성공하기 어렵습니다. 그래서 예나 지금이나 오페라 극장은 성악가와의 계약을 중요시합니다.

산 카를로 극장은 그런 의미에서 한 세기는 두고두고 후회할 일을 만들었는데요, 바로 세기의 테너로 불리는 엔리코 카루소를 놓친 일입니다.

1873년 나폴리에서 태어난 카루소가 노래와 인연을 맺은 것은 집안 환경 때문이었어요. 가난했던 카루소는 돈벌이를 위해 식당이나 카페에서 노래를 불렀거든요. 생계를 위해 시작한 노래가 사람들에게 알려지기 시작하면서 1895년 22세의 나이로 데뷔하게 됩니다.

카루소는 오페라 무대에 데뷔한 이후 정식으로 성악 교육을 받았습니다. 그의 노래를 듣고 감명받은 지휘자 빈센초 롬바르디가 그를 가르쳤지요. 덕분에 카루소는 크게 성장했고, 1900년

오페라의 성지라 할 수 있는 밀라노 라 스칼라 극장에 입성합니다. 이탈리아 오페라 팬들에게 카루소라는 존재를 각인시키는 중요한 사건이 되었습니다.

라 스칼라 극장과 계약을 맺은 카루소는 다음 해 나폴리에서 공연할 기회를 얻었는데요. 이때 선 무대가 바로 산 카를로 극장이었습니다. 나폴리에서 태어난 카루소에게는 나폴리에서 가장 유명한 오페라 하우스인 산 카를로 극장 무대가 특별했을 거예요. 그러나 나폴리 관객들과 산 카를로 극장 관계자들은 카루소의 무대에 시큰둥한 반응을 보였고, 카루소는 크게 낙담합니다.

그로부터 1년 뒤, 카루소는 밀라노에서 그라모폰과 음반 계약을 체결합니다. 성악가 최초의 음반 계약이었는데요. 이 음반은 유럽뿐 아니라 영어권 나라에서 큰 성공을 거두며 그가 세계적인 테너가 되는 데 큰 역할을 하게 됩니다.

카루소는 이후 쉼 없이 성공 가도를 달렸습니다. 1902년에는 영국 코벤트가든과 계약하고 1903년에는 미국 메트로폴리탄 오페라 하우스에서 데뷔했지요. 코벤트가든과 메트로폴리탄 오페라 하우스는 예나 지금이나 성악가라면 누구나 서고 싶어 하는 오페라 무대입니다. 카루소는 사망하기 전까지 200장이 넘는 앨범을 냈고, 메트로폴리탄 오페라 하우스에서는 600회가

넘는 무대에 주역으로 섰습니다.

세계적으로 성공한 카루소를 바라보는 나폴리 사람들의 심정은 어땠을까요? 엄청난 인기를 누린 카루소를 산 카를로 극장 사람들은 왜 알아보지 못했을까요? 만약 카루소가 산 카를로 극장과 전속 계약을 했다면 그의 인생은 어떻게 달라졌을까요?

산 카를로 극장에서
감상하는 클래식 음악

로시니
세비야의 이발사

카루소를 못 알아봤다고 해서 산 카를로 극장 관계자들의 능력을 헐뜯을 수는 없습니다. 그들은 유럽 전역의 유명 음악가들을 음악감독으로 영입하는 일에 적극적이었기 때문입니다.

산 카를로 극장의 성공을 이끈 대표적 음악가이자 음악감독으로 로시니를 들 수 있습니다. 로시니는 오페라 부파와 오페라 세리아 모두에서 두각을 나타냈답니다. 산 카를로 극장은 로시니에게 매우 좋은 조건을 제시했어요. 그는 1815년부터 1822년까지 약 7년 동안 산 카를로 극장의 음악감독이었습니다. 그가

엄청난 부를 누린 것도 이 극장에서의 성공이 한몫했지요. 로시니는 산 카를로 극장에서 오페라 <영국 여왕 엘리자베스>, <오텔로>, <이집트의 모세>를 초연했으며 이 작품들은 나폴리에서 성공을 거둡니다.

하지만 로시니의 대표작은 <세비야의 이발사>죠. 오페라 부파가 무엇인지 제대로 보여 주는 작품이라고 할 수 있습니다. <세비야의 이발사>의 첫 번째 공연은 1816년 로마에서 이루어졌고, 미국에서 상연된 최초의 이탈리아 오페라라는 타이틀도 가지고 있답니다.

<세비야의 이발사>는 로지나에게 구애하는 남성들의 이야기가 재밌게 그려지는 작품이에요. 로지나의 후견인인 바르톨로 박사, 로지나에게 첫눈에 반한 알마바바 백작, 이발사 피가로 등이 등장하며 흥미진진한 이야기가 펼쳐집니다. 서로 속고 속이며 벌어지는 이야기가 한시도 극에서 눈을 떼지 못하게 한답니다.

라 스칼라 극장

오페라 공연장에 경찰이 500명이나 배치되었다는 사실이 믿어지나요? 2004년 이탈리아 밀라노에 있는 라 스칼라 극장의 재개관 공연에서 일어난 일이에요. 그 많은 경찰이 왜 왔을까요? 이 이야기를 시작하려면 레지오 두칼레 극장부터 살펴보아야 합니다.

레지오 두칼레는 1717년에 지어진 극장입니다. 이 극장은 밀라노 귀족들이 지불한 박스석 비용으로 지어졌습니다. 귀족들은 자기가 좋아하는 공연을 좀 더 좋은 시설에서 관람하길 원했습니다. 극장을 지을 때 낸 박스석 비용은 건축비로 쓰이지만, 박스석은 대를 이어서 물려줄 수 있어요. 따라서 이 시기의 유럽 귀

족들은 박스석을 사는 일을 일종의 투자로 생각했습니다.

레지오 두칼레는 약 60년 동안 밀라노 최고의 오페라 극장으로 인기를 누렸습니다. 하지만 1776년 불에 타 사라지고 맙니다. 이때 레지오 두칼레 극장의 소유권은 박스석 비용을 낸 귀족들과 오스트리아, 그리고 당시 밀라노를 다스리던 페르디난드 대공이 가지고 있었습니다. 다시 말해 극장 주인이 한 명이 아니라 수십 명이었다는 뜻이지요.

이 시기의 밀라노는 스페인의 지배를 받다가 오스트리아의 지배를 받게 된 도시국가였습니다. 극장을 짓는 일도 허락을 받아야 했죠. 극장을 지을 때부터 여러 사람의 이해관계가 복잡하게 엮여 있던 상황이었어요. 새로운 극장을 짓는 일에도 여러 문제가 있었습니다. 사공이 여럿이면 배가 산으로 간다고 하죠. 주인만 수십 명인 극장은 극장 부지 선정부터 설계안 승인까지 무엇 하나 쉬운 것이 없었습니다.

우여곡절 끝에 1778년 새로운 오페라 극장이 탄생합니다. 바로 라 스칼라 극장입니다. 극장의 개관 공연에는 당시 밀라노에 내놓으라 하는 귀빈이 다 모였습니다. 새로운 극장의 건축비도 이들이 낸 박스석 비용으로 충당했거든요.

귀족들은 라 스칼라 극장을 제집처럼 드나들었습니다. 분양

받은 박스석을 자신의 취향대로 꾸미고, 먹고 마시며 오페라를 감상했습니다. 귀족들의 종이나 일반 시민은 1층에서, 돈이 없는 사람들은 극장 맨 꼭대기 갤러리라 불리는 장소에서 관람했습니다. 철저한 계급주의의 상징이라고 말할 수 있겠네요.

라 스칼라 극장 갤러리석 관객들은 열광적이기로 유명했습니다. 잘하는 오페라 가수에게는 격렬한 박수갈채를 보냈지만, 그렇지 못한 가수에게는 야유를 보내며 호되게 질책하기도 했다는데요. 이런 역사 때문일까요? 현재의 라 스칼라도 오페라 가수의 성공과 실패를 좌우하는 중요한 무대입니다.

라 스칼라는 무려 240년이 넘은 극장입니다. 크고 작은 보수 공사를 여러 차례 했고, 제2차 세계대전 때는 많이 부서지기도 했죠. 엄청난 제작비와 경제 위기로 극장 문을 닫은 적도 있습니다. 이렇게 우여곡절 많은 역사를 거친 라 스칼라 극장이 큰 보수공사를 마치고 2004년 재개관한 것이죠.

라 스칼라 극장 재개관일은 밀라노의 최고 부자들과 정재계 인사들이 모이는 날이었습니다. 극장 앞 광장에는 시위대도 하나둘씩 모여들었죠. 상상해 보세요. 오페라를 보기 위해 모인 부호들과 그들을 향해 사회문제에 관심을 가지라며 소리치는 사람들을요.

라 스칼라의 박스석은 이제 일부 부자의 것이 아닙니다. 20세기 초반 이탈리아 경제 위기 때 정부의 지원을 받으면서 박스석 소유권자들은 자신의 소유권을 정부에게 넘겼거든요. 그런데도 라 스칼라 극장 재개관 행사에 저마다 다른 사연의 사람들이 모인 것은 라 스칼라가 지니는 상징성 때문이 아니었을까 싶어요. 244년 역사만큼이나 많은 사연을 안은 극장이니까요. 이탈리아 역사의 산증인이라고도 할 수 있겠습니다.

이탈리아는 여러 지역으로 쪼개져 있었고, 프랑스, 스페인, 오스트리아 등 주변 유럽 국가의 지배를 받기도 했습니다. 지역마다 다른 나라의 지배를 받았기 때문에 특징도 뚜렷하고 문화 예술의 발전사도 다 다르지요. 이탈리아의 역사를 볼 때면 머리가 지끈거릴 정도예요. 그런 의미에서 라 스칼라 극장은 이탈리아 그 자체 같습니다. 복잡하기 이를 데 없고 정신 사납지만 너무도 매력적인 모습이 똑 닮았기 때문이지요.

라 스칼라 극장의 인물

지휘자 **리카르도 무티**

2004년 라 스칼라 극장 재개관 공연에서는 1778년 개관 때 공연되고 226년 동안 라 스칼라에서 단 한 번도 공연되지 않은 작품이 올랐습니다. 바로 안토니오 살리에리의 <유럽의 발견>입니다. 이 작품을 꺼내든 지휘자는 라 스칼라 극장을 1986년부터 2005년까지 19년간 책임졌던 리카르도 무티입니다.

무티는 1941년 이탈리아 나폴리에서 태어난 세계적인 지휘자예요. 1967년 귀도 칸텔리 콩쿠르에서 우승하면서 지휘자로 데뷔했으니, 이탈리아를 대표하는 지휘자라고 말할 만합니다.

무티와 라 스칼라 극장의 인연은 오래되었습니다. 우선 무티의 스승인 안토니노 보토가 1948년 라 스칼라의 상임지휘자였어요. 보토는 라 스칼라 극장을 세계적인 극장으로 만들었던 아르투로 토스카니니의 가르침을 받았고요. 이렇게 토스카니니, 보토, 무티로 이어지는 라 스칼라 극장 지휘자 계보가 만들어집니다.

유럽 대부분의 극장 홈페이지에는 극장의 역사와 극장에 소속된 단체, 단원, 음악감독을 명시해 놓습니다. 유럽에서의 음악

감독이란 보통 극장에 소속된 오케스트라를 지휘하는 지휘자를 뜻해요. 지휘자는 극장에서 올리는 모든 작품에 영향을 미치는 존재이기 때문이죠. 오페라 극장의 음악감독은 작품을 선정하거나 작품에 어울리는 성악가를 직접 캐스팅할 수 있는 권한이 있습니다. 2013년 우리나라 소프라노 여지원은 무티의 눈에 띄어 베르디 오페라 <맥베스>에 캐스팅되기도 했지요. 이렇듯 가수의 재능을 미리 알아보고 캐스팅해서 공연의 완성도를 높이는 것도 음악감독의 역할이랍니다.

'이탈리아 오페라는 무티가 이끈다'는 소리를 들을 정도로 막강한 영향력을 미쳤던 무티가 라 스칼라 극장 음악감독의 자리에서 물러난 것은 극장 관계자와 연주자들과의 불화 때문이었어요. 라 스칼라 극장 오케스트라는 실력이 우수하기로 유명하지만, 지휘자가 다루기 어렵기도 합니다. <아이다>, <라 트라비아타> 등 전 세계에서 가장 많이 공연되는 오페라를 작곡한 베르디도 한때 라 스칼라 오케스트라에 대한 불만을 털어놓았을 정도예요. 자신의 곡을 너무 많이 고쳐서 연주한다는 이유였지요.

무티와 라 스칼라 오케스트라 사이에서 일어난 일은 정확한 사연을 알 수 없지만, 지휘자와 오케스트라의는 기 싸움도 좋은 음악을 만들기 위한 하나의 과정이 아닐까, 생각해 봅니다.

라 스칼라 극장은 베르디를 사랑한 극장이라고 말해도 지나치지 않을 거예요. 베르디의 많은 작품을 초연한 곳이 라 스칼라 극장이었고, 라 스칼라 극장 개보수 때문에 아르침볼디 극장에서 공연할 때도 베르디의 <라 트라비아타>를 올렸으니까요.

베르디는 1813년 이탈리아에서 태어난 오페라 작곡의 거장입니다. 오페라 역사에서 절대 빠질 수 없는 사람이지요. 베르디의 성공은 1842년 라 스칼라 극장에서 오페라 <나부코>를 상연하면서 시작합니다. 이때부터 라 스칼라 극장은 베르디의 작품이라면 우선 상연하고 보는, 베르디의 팬이 되지요.

베르디는 20대 후반이었던 1842년부터 약 10년간 약 15편의 오페라를 작곡했는데요. 작곡만 한 것이 아니라 이탈리아 전역을 돌아다니며 성악가를 관리하는 일까지 해냈으니, 음악으로 철인 3종 경기를 했다고 볼 수 있습니다.

베르디의 오페라 <라 트라비아타>는 오늘날까지 많은 사랑을 받지요. 하지만 초연 당시에는 많은 논쟁이 있었습니다. <라

트라비아타>는 베리스모**사실주의** 오페라답게 당시 현실 문제를 다루고 있거든요.

<라 트라비아타>는 매춘부인 비올레타와 알프레도 사이의 이야기를 주인공의 내면적 갈등에 초점을 맞춰 이야기를 전개합니다. 이러한 전개는 당시로서는 매우 진보적인 발상이었습니다. 당시 사회는 이혼이나 재혼에도 호의적이지 않을 만큼 보수적이었습니다. 그런데 매춘부의 사랑을 다룬 이야기라니. 그때 관점에서는 충격적인 소재였지요.

<라 트라비아타>는 비올레타가 이끄는 오페라라고 해도 과언이 아닐 정도입니다. 비올레타는 직업적으로는 매춘하는 여성이지만 정신적으로는 그 누구보다도 고결하고 자신의 모든 것을 바쳐 사랑에 몸을 던지는 인물이에요. 음악적으로도 매우 어렵습니다. 아주 작은 소리부터 큰 소리까지 자유자재로 다뤄야 하고 기교적으로 완벽한 콜로라투라 소프라노이면서 탁월한 연기력까지 갖춰야 하니 소프라노에겐 시험대와 같은 역할이지요.

베르디도 이 곡을 만들고 나서 소프라노를 찾는 일에 매우 열성적이었는데요. 베르디가 남긴 편지를 보면 비올레타에 어울리는 소프라노를 찾기 어렵다는 내용이 많습니다.

<라 트라비아타>는 라 페니체 극장에서 초연되었지만, 안타깝게도 성공을 거두지 못합니다. '<라 트라비아타>의 전설'이라고 불리는 공연은 1955년 칼라스가 비올레타로 등장한 라 스칼라 극장 무대였습니다. 칼라스는 베르디가 꿈꾸던 비올레타를 그대로 재현했다고 해도 과언이 아니었는데요. 밀라노의 오페라 관객들은 이 공연 이후 칼라스의 광신도가 되었습니다. 이 무대는 칼라스에게 세계적인 명성을 안겨 주었지만 다른 수많은 소프라노들이 비올레타 역을 맡을 기회를 뺏기도 했지요. 열성적이기로 유명한 라 스칼라 관객들은 칼라스의 공연 후 비올레타 역에 매우 높은 기준을 두었고 연기를 잘하지 못하는 소프라노에게 야유를 퍼부었거든요.

1964년 미렐라 프레니는 라 스칼라에서 비올레타를 연기했다가 관객들의 무시무시한 야유를 받았습니다. 충격을 받은 프레니가 다시는 비올레타를 연기하지 않았다는 일화도 있고요. 그 후 30년 동안 리카르도 무티가 티티아나 파브리치니를 발굴하기 전까지 라 스칼라 극장에서는 <라 트라비아타>가 공연되지 못했습니다.

이탈리아의 극장들은 서로 긴밀하게 연결되어 있습니다. 현재까지도 많은 음악감독, 성악가, 연주자 등 극장과 연관된 사람

들이 여러 극장을 돌면서 공연을 만듭니다. 그리고 이들이 극장의 역사를 만들죠.

이탈리아 극장의 역사를 살펴보면 음악, 사람, 문화가 거미줄처럼 이어집니다. 칼라스, 무티, 라 페니체 극장, 라 칼라스 극장, 베르디가 이어지는 것처럼요. 베르디의 <라 트라비아타>를 들으면서 이들이 연결되는 순간을 마음껏 즐겼으면 좋겠습니다.

GERMANY

Day 3

독일

변화의 물결과 바흐

유럽 극장들이 문을 연 연도를 보면 100년 된 곳은 신생 극장이
나 다름없습니다. 그만큼 역사가 긴 극장이 많다는 뜻이지요. 오
래된 건물이 많다 보니 개보수공사는 피할 수 없어요. 어떤 극장
은 개보수공사의 역사를 책으로 써도 될 정도입니다. 그런데 이
들 극장의 보수공사 역사를 보면 공통으로 등장하는 사건이 있
지요. 바로 제2차 세계대전입니다.

1939년 독일이 폴란드를 예고 없이 침공한 것을 시작으로 일
어난 제2차 세계대전은 수많은 사상자를 냈고 많은 것을 파괴
했습니다. 앞서 언급했던 라 스칼라 극장이나 산 카를로 극장도
이때 거의 소실될 정도였지요. 이탈리아뿐만 아니라 영국, 프랑

스, 폴란드, 러시아 등 유럽 전역의 극장들이 이때 큰 피해를 보았습니다. 독일의 극장도 연합군의 공격으로 많이 파괴되었고요. 역사는 역사가들의 시선에 따라 다양하게 기록되지만, 독일은 이 파괴의 역사에서 벗어나지 못합니다. 그렇다면 독일이 새롭게 시작한 역사는 없을까요? 지금부터 파괴가 아닌 새로운 문화를 여는 독일의 모습을 찾아보려 합니다.

서양 음악사에 등장하는 음악가들은 모두 역사적으로도 의미 있는 사람들입니다. 수백 년 후까지 전해지는 음악을 만든 사람들은 분명 역사적인 변화를 이끌었을 테니까요. 요한 제바스티안 바흐는 바로크 시대를 완성하고 고전주의 시대를 맞이하는 가교 역할을 했다고 할 수 있습니다. 바흐는 독일 하면 가장 먼저 떠오르는 음악가죠. 유럽을 돌아다니며 활동하던 당시 음악가들과 달리 독일에서만 음악 활동을 했거든요.

18세기 유럽은 각각의 나라라기보다 하나의 유럽이라고 볼 수 있습니다. 나폴리에는 스페인 출신 왕이 있고 영국, 스웨덴, 러시아에는 독일 출신의 통치자가 있었습니다. 나라 간의 경계가 모호하다 보니 문화도 빨리 흡수하게 되었지요. 바흐는 이런 변화의 물결을 음악에 잘 녹여 냈습니다.

바흐는 독일 튀링겐 지방에 뿌리를 둔 음악가 집안에서 태어

났습니다. 1560년부터 19세기까지 바흐 집안은 음악사에 남는 훌륭한 음악가를 많이 배출했는데요. 아버지가 일찍 돌아가신 탓에 형 요한 크리스토프가 바흐를 양육합니다. 바흐는 다른 음악가들의 악보를 베끼거나 편곡하면서 음악을 공부했습니다. 프랑스, 오스트리아, 이탈리아 등 다른 유럽 작곡자들의 악보를 베끼면서 자연스럽게 다른 나라의 음악 양식을 흡수하게 된 것이지요.

바흐는 전주곡과 푸가, 트리오 소나타, 코랄 전주곡, 오르간과 클라비어를 위한 곡 등 기악 작곡에 능했는데요. 17세기 이탈리아 오페라가 크게 유행하던 것과 대비되는 모습이었죠. 18세기에 들어서면서 기악이 점차 발전하는 흐름과 같이합니다.

클래식 음악의 문을 열다

클래식 음악은 서양의 예술 음악이라는 뜻과 고전주의 시대의 음악이라는 두 가지 뜻이 있어요. 그렇다면 무엇이 고전주의 시대 음악일까요? 보통 르네상스 시대는 1400~1600년대, 바로크 시대는 1600~1750년대, 고전주의 시대는 1750~1820년대, 낭만주의 시대는 1780년~1920년대가 기준입니다. 바흐는 바로크 시대를 대표하는 음악가라고 말합니다. 그 이후 빈악파라고 일컫는 하이든, 모차르트, 베토벤의 고전주의 시대가 열리죠.

그런데 음악사에서 언급하는 시기는 편의상 나눈 것입니다. 한 시대가 끝났다고 해서 그 시대의 특징이 모두 사라지는 것은 아니지요. 바로크 시대를 대표하는 바흐와 같은 시기에 활동한

조반니 바티스타 삼마르티니의 교향곡과 협주곡은 이미 다음 시대를 예고하고 있습니다.

18세기에는 유럽 국가 간의 경계가 모호해짐에 따라 음악의 형식이 중요시되었습니다. 어디서든 사랑받을 수 있는 음악을 만들려면 일정한 형식이 필요하기 때문이지요. 소나타, 협주곡, 교향곡 형식이 완성된 것도 이때라고 할 수 있습니다.

본격적인 고전주의 시대가 오기 앞서 고전주의 시대의 형식이 완성되도록 바탕이 되는 음악들을 만든 사람들이 있겠죠? 대표적인 작곡가가 바흐의 아들인 칼 엠마누엘 바흐와 요한 크리스티안 바흐입니다.

칼 엠마누엘 바흐는 아버지에게 음악 수업을 받으며 자랐습니다. 1740년부터 1768년까지 베를린 프리드리히 대제의 궁정에서 일했고, 함부르크 주요 교회에서 악장으로 활동했지요. 그는 오라토리오, 교향곡, 실내악곡 등 다양한 형식의 음악을 작곡했습니다. 가장 중요하게 여겨지는 것은 피아노의 전신인 '클라비코드'를 위한 작품들입니다. 클라비코드를 위한 소나타들은 후대 작곡가들에게 영향을 주었어요. 모차르트의 <피아노 환상곡>과 베토벤의 <소나타>에서 칼 엠마누엘 바흐의 흔적을 찾아볼 수 있습니다.

바흐의 막내아들인 요한 크리스티안 바흐는 실내악과 건반 음악, 교향곡에서 두각을 나타낸 작곡가였습니다. 형 엠마누엘 바흐와 아버지에게 음악 수업을 받았고 이탈리아에서 조반니 바티스타 마르티니에게 교육받았지요. 그는 이탈리아에서 오르가니스트로서 왕성하게 활동했습니다. 모차르트는 런던에 있을 때 요한 크리스티안 바흐를 만났는데요, 그의 건반 음악에 크게 감명받았다고 전해집니다. 모차르트는 칼 엠마누엘 바흐의 건반 악기 소나타를 교향곡으로도 편곡했지요. 그 작품이 바로 모차르트의 <피아노 협주곡 K.107>입니다.

바흐 형제 외에도 1740년 이후 독일에는 교향곡 작곡가가 많았습니다. 소나타, 교향곡, 협주곡의 시대라고 해도 과언이 아닌 고전주의 시대로 가는 문을 여는 것이나 다름없었죠.

독일에는 음악 연주만을 위한 공연장이 많습니다. 도시마다 대표하는 극장이 있다고 해도 과언이 아니죠. 이는 독일에서 기악이 발전하기 시작한 때에 극장 문화도 발전하기 시작했기 때문입니다. 더불어 독일의 극장은 다른 나라들의 극장 설계에 많은 영감을 주기도 했죠. 그럼 독일의 극장은 어떻게 다른지 살펴보겠습니다.

독일 공연장 투어

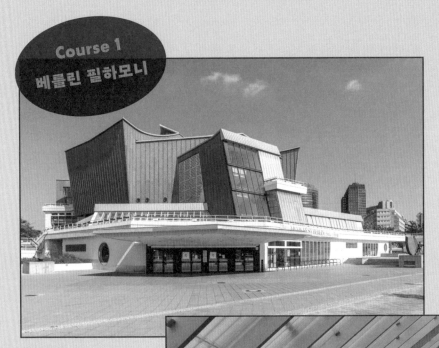

Course 1
베를린 필하모니

전통적인 콘서트홀과 다르게 현대적인 느낌을 주는 외관과 인테리어가 인상적이다.

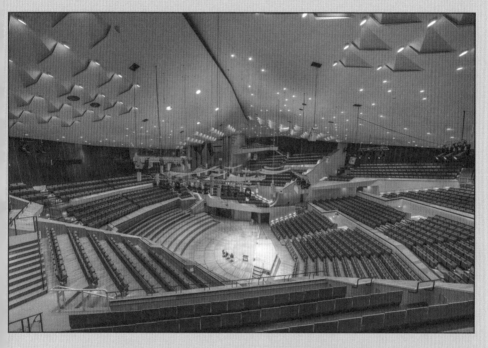

한스 샤룬이 설계한 빈야드 스타일의 공연장은
어느 자리에서든 음악이 잘 들리도록 만들어졌다.

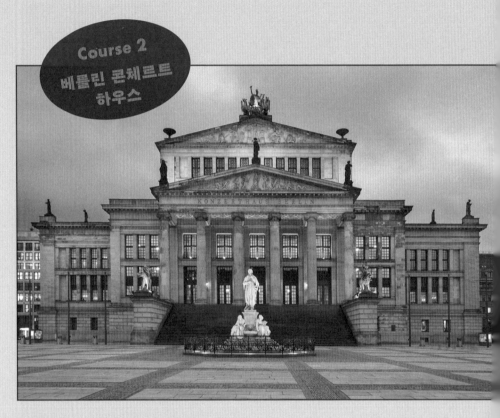

Course 2
베를린 콘체르트
하우스

전형적인 고딕 양식으로 지어져서
그리스 로마 신화에 나올 듯한 모습이다.

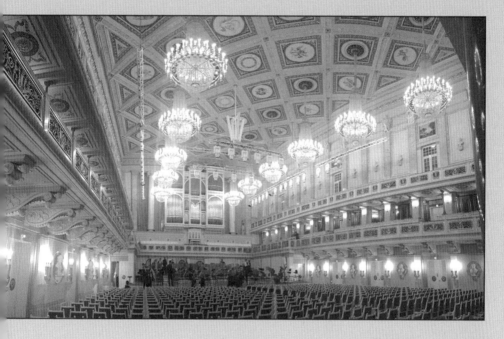

왕립 연극 극장을 개조해 만든 건물로
원래는 콘서트홀이 아니었다.

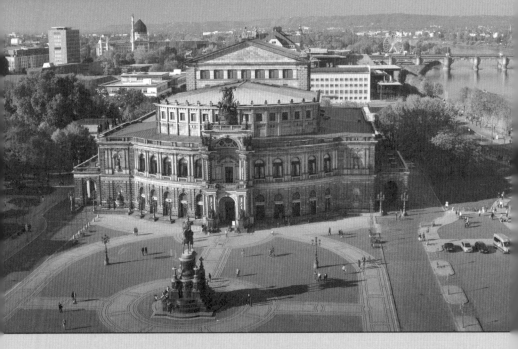

화려한 바로크 양식으로 지어져
내부에 들어서자마자 탄성이 나온다.

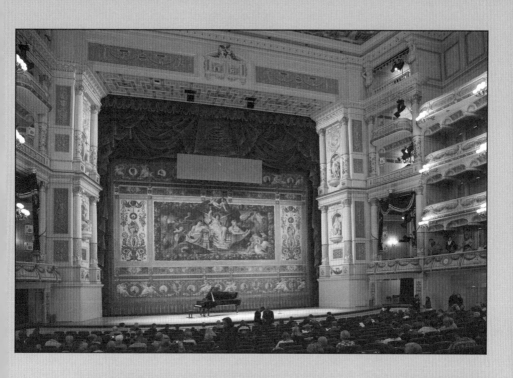

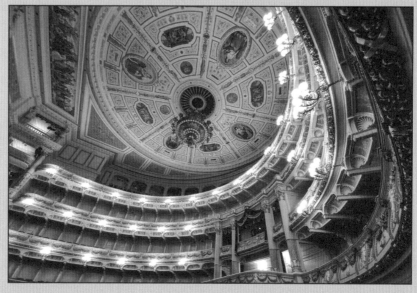

건축가 젬퍼의 철학에 따라 다른 공연장들에 비해
박스석은 특별히 화려하게 꾸미지 않았다.

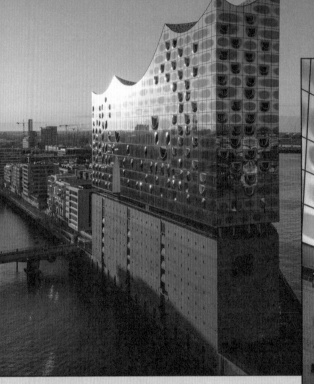

천장에는 110미터나 되는
거대한 파도 모양의 지붕이 있다.

건물 외관이 유리로 되어 있어
조명을 이용한 쇼도 이루어진다.

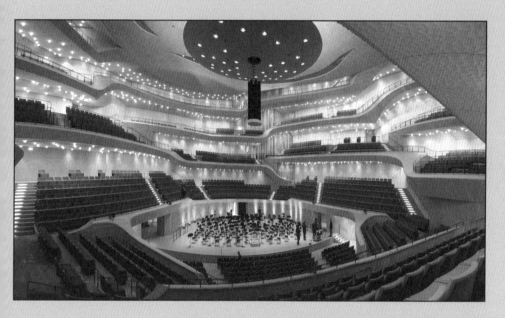

음향 디자인은 유명한 음향설계사인 도요타 야스히사가 맡아
어느 좌석에서든 만족스러운 소리를 경험할 수 있다.

베를린 필하모니

클래식 음악을 잘 모르는 사람도 베를린 필하모닉은 한 번쯤 들어 봤을 겁니다. 그만큼 클래식 음악을 대표하며 오랫동안 활동해 온 오케스트라죠. 이들이 상주하는 극장인 베를린 필하모니는 1882년에 만들어졌습니다. 하지만 이때 건물은 1944년 제2차 세계대전 때 파괴되고 맙니다.

제2차 세계대전이 끝나고 베를린 시민들은 새로운 베를린 필하모니를 짓기 위해 모금 운동에 나섭니다. 하지만 1949년부터 시작한 계획들은 여러 가지 어려움을 겪습니다. 1961년 독일을 동과 서로 나누는 베를린 장벽이 세워지는데요. 서독과 동독으로 나뉜 것도 문제였지만, 나라가 둘로 나뉠 것을 예상하지 못하

고 베를린 필하모니 부지를 선정한 것도 문제였습니다.

우여곡절 끝에 베를린 장벽 가까이에 새로운 부지를 선정하고 건물을 짓기 시작했습니다. 베를린 필하모니의 건설을 설계한 사람은 베를린 공대 교수인 한스 샤룬이에요. 샤룬은 당시로는 굉장히 낯선 형태의 빈야드 스타일**포도밭 형태** 객석 배치로 많은 사람의 이목을 끌었습니다.

샤룬은 빈야드 스타일 설계의 초점은 음악이라고 말했는데요. 어떤 위치에서든지 음악이 잘 들릴 수 있는 구조를 만들자는 것이 그의 철학이었습니다. 당시 유럽의 콘서트홀은 대부분 직사각형 형태였기 때문에 그의 설계는 많은 건축가의 반대에 부딪히기도 했어요.

이때 샤룬의 설계를 지지한 것이 베를린 필하모닉의 전설적인 지휘자 헤르베르트 폰 카라얀이었습니다. 음악을 중심에 두고 모든 사람이 평등하게 즐길 수 있는 환경을 만들자는 설계 철학이 카라얀의 마음을 잡았던 것입니다. 그 덕분에 베를린 필하모니는 샤룬의 설계안에 따라 1963년에 완성됩니다. 개관 공연은 카라얀의 지휘로 베토벤의 교향곡 <합창>, 보리스 블라허의 축전 <서곡>이 연주되었습니다.

빈야드 스타일의 객석은 베를린 필하모니 이후 라이프치히 게

반트 하우스, 시드니 오페라 하우스, 도쿄 산토리 홀, LA 월트 디즈니 콘서트홀 등 세계 여러 나라의 공연장에 영향을 주었습니다.

베를린 필하모니의 인물
지휘자 헤르베르트 폰 카라얀

카라얀은 1908년 오스트리아에서 태어났습니다. 9살 때 피아니스트로 데뷔했을 만큼 어렸을 때부터 음악적 재능이 뛰어났다고 합니다. 피아니스트로 데뷔했지만, 그의 재능을 알아본 스승 덕분에 지휘자의 길을 가게 되죠. 이후 주 활동지를 독일로 옮긴 카라얀은 성공 가도를 달리기 시작합니다. 1934년 26살의 어린 나이에 베를린 필하모닉을 지휘했지요. 이때부터 베를린 필하모닉과의 인연이 시작되었습니다.

카라얀은 20대에 이미 유럽에서 가장 유망한 지휘자로 이름을 알렸습니다. 프랑스, 스웨덴, 벨기에에서 객원 지휘자로 활동했고 독일에서도 베를린 필하모닉과 빈 슈타츠오퍼 오케스트라를 지휘했지요. 지휘자로서의 경력을 한창 쌓던 중 제2차 세계대전이 일어났고, 카라얀은 현재까지도 논란이 되는 일을 저지

릅니다. 나치 정권을 위해 일했거든요. 그런데도 카라얀이 지휘자로서 재기할 수 있었던 것은 음악에 대한 열정 덕입니다. 그는 잘츠부르크 페스티벌, 루체른 페스티벌, 바이로이트 페스티벌 등 수많은 음악 축제에서 지휘를 했고, 2,000개가 넘는 오디오 데이터를 남겼습니다. 수많은 녹음 중 500여 개가 다른 레퍼토리인데, 이는 현재 활동하는 지휘자들도 쉽게 깰 수 없는 기록입니다. 그의 음반은 3억 5,000만 장이나 팔렸고, 지금도 연간 2억 회의 스트리밍을 기록합니다.

카라얀의 가장 큰 공현은 재능이 뛰어난 음악가들을 발굴한 점입니다. 바이올리니스트 앤 소피 무터, 피아니스트 예브게니 키신, 우리나라 성악가 조수미도 그의 안목을 통해 세계적인 스타로 발돋움할 수 있었습니다. 베를린 필하모닉 지휘자로 있을 때는 젊은 연주자들을 위한 아카데미를 열기도 했습니다. 잘츠부르크 페스티벌에 젊은 지휘자들을 위한 상을 만든 것도 카라얀이었지요.

베를린 필하모닉이 지금의 명성을 얻은 데에는 카라얀의 공이 큽니다. 앞서 베를린 필하모니를 지을 때 카라얀이 샤룬의 설계를 지지했다고 이야기했는데요, 그의 심미안이 얼마나 대단했는지 알 수 있는 일화기도 합니다. 이뿐 아니라 그는 베를린

필하모닉의 연주를 실황 녹음과 연계하면서 음반 사업에 엄청난 발전을 가져오기도 하죠. 1955년에는 베를린 필하모닉의 종신 지휘자가 되었고 이를 계기로 베를린 필하모닉과의 신뢰 관계를 돈독히 쌓았어요. 카라얀은 평생 수많은 오케스트라와 음악 페스티벌에서 지휘했지만, 그가 가장 아꼈던 오케스트라는 베를린 필하모닉이었을 것입니다. 카라얀이 생의 마지막 지휘를 한 오케스트라니까요.

베를린 필하모니에서
감상하는 클래식 음악

윤이상
광주여 영원히

한때 금지곡이었던 클래식 음악이 있다는 사실을 아나요? 우리나라에서 연주할 수 없었던 클래식 음악이 실제로 있었습니다. 그 이유에 관해 이야기해 보도록 하죠.

우리나라는 남과 북으로 나뉜 분단국가입니다. 한때 독일이 동과 서로 나뉘었던 것처럼요. 이런 이념 갈등의 한가운데에서 동양적인 것과 서양적인 것을 합쳐 범세계적인 음악을 만든 음

악가가 있습니다. 바로 윤이상입니다.

윤이상은 1917년에 한국에서 태어나 1971년 독일로 귀화했습니다. 어렸을 때부터 음악을 좋아했지만, 부모님의 반대로 음악교육을 받을 수 없었지요. 그는 군대에 들어가 작곡을 독학했습니다. 열정에 감동한 부모님은 윤이상을 일본에 보냈고, 그는 일본에서 본격적인 음악 공부를 시작합니다. 훗날 한국으로 돌아온 윤이상은 음악 평론, 제자 양성, 작곡 등 활발하게 활동했어요. 하지만 더 발전하기 위해 1956년에 파리로 떠납니다.

그런데 11년 후, 윤이상이 서울 구치소에 수용되었습니다. 그는 친구를 만나기 위해 북한에 방문했고, 그 후에도 몇 번 더 방문했거든요. 이 일이 빌미가 되어 간첩으로 몰렸습니다. 영화 한 장면에 나올 법한 이야기인데요. 우선 그가 체포된 현장은 한국이 아니라 베를린이었습니다. 베를린에서 한국으로 이송되어 고문당하고 종신형을 선고받은 윤이상은 자살 시도까지 했습니다. 카라얀을 포함한 유럽의 여러 음악가가 윤이상의 석방을 요구하는 탄원서를 한국 정부에 제출했습니다. 그는 2년 만에 석방되었고 결국 1971년 독일로 귀화하게 되었지요.

독일 음악대학에서 작곡을 가르치며 작품활동을 이어간 윤이상은 4개의 오페라, 다수의 기악 협주곡을 포함해 100개 이상의

작품을 남겼습니다. 윤이상은 생전에 남북의 통일을 염원했다고 전해지지만 정작 한국에서는 그의 곡을 들을 수 없었습니다. 우리나라 정부에서 그의 음악을 금지했었기 때문입니다. 반면, 독일에서는 베를린시에서 제공하는 명예의 무덤에 묻힐 정도로 영향력 있는 음악가였어요. 베를린 필하모니는 그의 교향곡과 협주곡을 4곡이나 초연했습니다.

윤이상의 음악은 대중들이 듣기에 난해하기도 합니다. 작곡가 개인의 작업 방법에 따라 다양한 양식을 보이는 현대 음악에 속하기 때문입니다. 유럽에서는 동양적인 음색에 서양적인 기법을 접목해 윤이상만의 독특한 스타일을 완성했다는 평을 받고 있지요.

우리나라에서는 2003년부터 윤이상을 기리는 윤이상 국제음악 콩쿠르가 열리는데요. 2019년에는 피아니스트 임윤찬이 최연소 나이로 출전해 우승하기도 했습니다.

> "작곡가는 자신이 사는 세상을 무관심하게 볼 수 없다. 인간의 고통, 억압, 불의… 내 생각 속에 떠오르는 모든 것들. 고통이 있는 곳, 불의가 있는 곳, 나는 내 음악을 통해 발언권을 갖고 싶다."

윤이상이 생전에 남긴 말과 함께 2022년 임윤찬이 발매한 앨범에 실린 <광주여 영원히>를 들어 보길 권합니다. 클래식 음악, 더구나 현대 음악은 접근하기 어려운 장르지만 음악가가 걸어온 삶을 살펴보면서 듣다 보면 가슴으로 이해되는 순간이 올 것입니다.

베를린 콘체르트 하우스

독일은 제2차 세계대전 이후로 동과 서로 갈라집니다. 동독과 서독은 분단이 되었음에도 서로 교류할 수 있었어요. 그러나 시간이 갈수록 동독과 서독의 경제 수준에 차이가 생겼고, 이는 동독 사람들이 공산주의 체제를 거부하는 사태로 발전합니다. 갑자기 이 이야기를 왜 하냐고요? 베를린 콘체르트 하우스가 생겨난 이유가 여기에 있기 때문입니다.

　베를린 콘체르트 하우스는 1821년 세워졌던 왕립 연극 극장을 개조해 만든 콘서트홀입니다. 원래는 콘서트홀이 아니었다는 이야기죠. 제2차 세계대전 당시 이 극장의 건물 전체가 사라지고 맙니다. 연극 극장에서 콘서트홀로 바꿔서 문을 연 것은

당시 서베를린에서 베를린 필하모니를 만들었기 때문이에요. 동독 정부는 베를린 필하모니를 의식하고 동독에도 훌륭한 오케스트라와 콘서트홀이 있다는 것을 보여 주려 했던 것입니다.

1976년 베를린 콘체르트 하우스가 재건을 시작했고 1984년 드디어 개관합니다. 건물 디자인은 과거 연극 극장이었던 외관을 최대한 복원했는데요. 베를린 필하우스가 미래 지향적인 디자인을 선택한 것과는 정반대의 결정이었습니다.

베를린 콘체르트 하우스가 있는 겐다멘마르크트 광장은 베를린에서 아름답기로 유명합니다. 이 광장엔 18세기에 지어진 성당과 박물관 등 역사적인 건물들이 즐비해 있지요. 그중 베를린 콘체르트 하우스는 12~15세기에 유행한 전형적인 고딕 양식으로 지어졌어요. 그래서인지 베를린 콘체르트 하우스는 그리스·로마 신화에 등장할 것 같은 모습입니다.

베를린 콘체르트 하우스의 인물
지휘자 요아나 말비츠

베를린 콘체르트 하우스 오케스트라가 상주하는 베를린 콘체르

트 하우스는 우리나라 연주자들과도 인연이 많지요. 우선 지휘자와 함께 오케스트라를 이끈다고 할 수 있는 바이올린 악장이 한국 바이올리니스트 김수연이고, 최연소 플루트 종신 수석으로 임명된 김유빈도 한국인입니다.

베를린 콘체르트 하우스가 동독에 속해 있던 당시에는 여러 가지 제약이 많았습니다. 오케스트라 레퍼토리 또한 한정적이라는 평이 있었죠. 하지만 2000년대에 들어서면서 베를린 콘체르트 하우스는 급진적인 변화를 꾀했습니다. 20대의 젊은 연주자들을 대거 영입하고 외국의 능력 있는 지휘자들을 섭외한 것이죠. 기존의 경직된 이미지를 벗어나고자 애쓰고 있습니다. 이런 분위기에 발맞춰 2023년부터 오케스트라를 이끌 새로운 지휘자로 요아나 말비츠를 임명했습니다.

말비츠는 1986년 독일에서 태어난 지휘자입니다. 어렸을 때부터 바이올린에 뛰어났다고 하는데요. 하노버 음대에서 지휘를 전공하면서 본격적인 지휘 공부를 시작합니다. 그리고 어딜 가나 최초 또는 최연소라는 타이틀을 갈아 치우며 유럽에서 가장 주목받는 지휘자로 성장합니다.

르푸르트 오페라 극장과 뉘른베르크 극장 음악감독으로 취임 후 그는 전 세계 클래식 음악 애호가들의 성지와 같은 잘츠부르

크 페스티벌을 이끄는 최초의 여성 지휘자가 됩니다. 이 축제가 생긴 지 100년 만의 일이라고 해요. 최근 클래식 음악계에 여성 지휘자 열풍이 불면서 자연스럽게 말비츠에 대한 관심도 높아졌는데요. 말비츠가 이끄는 베를린 콘체르트 하우스 오케스트라는 앞으로 어떤 모습으로 진화할지 궁금해집니다.

베를린 콘체르트 하우스에서
감상하는 클래식 음악

모차르트
마술피리

말비츠는 2020년 잘츠부르크 페스티벌 데뷔 무대 때 모차르트 오페라 <코지 판 투테>를 지휘했습니다. 그리고 2년 후 2022년 잘츠부르크 페스티벌에서는 모차르트 오페라 <마술피리>를 빈 필하모닉과 함께 연주했죠.

　베를린 콘체르트 하우스의 전신인 왕립극장의 설계는 칼 프리드리히 쉰켈이 맡았습니다. 쉰켈은 모차르트의 <마술피리> 무대를 제작한 경험이 있다고 하는데요. 베를린 콘체르트 하우스는 모차르트 오페라 <후궁으로부터의 탈출>을 베를린에서

처음 공연한 극장이기도 합니다. 2023년 말비츠가 베를린 콘체르트 하우스 오케스트라 지휘자로 취임했으니 언젠가 한 번은 이 오케스트라와 함께 모차르트의 <마술피리>를 연주하지 않을까 기대해 봅니다.

　모차르트 <마술피리>는 '징슈필'이라는 형식을 따르는 오페라입니다. 독일어로 된 오페라라고 생각하면 됩니다. 17세기 이탈리아 오페라는 유럽 전역에서 인기였지만, 이탈리아어를 못하는 다른 나라의 서민들은 내용을 정확히 이해할 수 없었습니다. 그래서 모차르트가 독일어로 된 오페라를 작곡한 것이죠.

　<마술피리>는 타미노 왕자가 밤의 여왕의 딸 파미나를 구하러 가는 것에서 시작합니다. 알고 보니 밤의 여왕이 악당이고 공주를 데리고 있던 남자는 의로운 철학자였죠. 타미노 왕자는 파미나 공주를 구하고 그를 도운 새잡이 파파게노도 그의 짝 파파게나를 만납니다. 이들 모두의 행복과 함께 밤의 여왕은 파멸합니다.

　<마술피리>는 18세기에 유행하던 모든 음악 형식의 집합체라고 불리기도 해요. 이탈리아 오페라의 화려함, 독일 징슈필의 민속적 성격, 엄숙한 합창, 바로크 형식 등 모차르트의 음악적 천재성이 충분히 발현되었다고 볼 수 있는 작품입니다.

젬퍼 오퍼

제2차 세계대전은 전쟁을 일으킨 독일의 문화유산도 파괴했습니다. 특히 독일에서는 드레스덴이 가장 큰 피해를 봤는데, 몇백년 역사의 성당, 궁전 등 문화유산들이 먼지처럼 사라졌죠. 드레스덴에 있는 젬퍼 오퍼 역시 폭격을 당했습니다.

젬퍼 오퍼는 건축가 고트프리트 젬퍼가 설계했습니다. 궁정극장을 만들어 달라는 요청에 따라서 만들어진 곳이지요. 이 외에 젬퍼가 설계한 유럽의 대표적인 건물로는 오펜하임 궁전, 빌라 로사, 빈 부르크테아테, 취리히 연방 공과대학교 등이 있죠.

젬퍼 오퍼는 제2차 세계대전 때 파괴되기 전에도 화재로 사라진 적이 있습니다. 재밌는 점은 드레스덴 시민들이 새로운 극

장 역시 젬퍼가 설계하길 바랐다고 해요. 첫 번째 젬퍼 오퍼는 1841년에 개관했고, 두 번째 젬퍼 오퍼는 1878년에 지어졌습니다.

제2차 세계대전 때 망가진 것은 두 번째 젬퍼 오퍼였습니다. 화재를 방지하기 위해 대리석으로 지어졌지만, 폭격에는 속수무책이었죠. 전쟁 후 부서진 극장은 드레스덴 엘베강 근처에 20년 동안 방치되어 있었는데요, 1977년 드디어 세 번째 젬퍼 오퍼를 건설하기 시작합니다. 이 극장은 젬퍼의 설계도에 충실해서 최대한 예전 모습 그대로 복원하는 것을 목표로 삼았어요. 총 8년이 걸려 1985년에 다시 문을 엽니다.

젬퍼 오퍼는 많은 사랑을 받는 오페라 극장답게 바그너, 리하르트 게오르크 슈트라우스의 작품을 초연했습니다. 화려한 바로크 양식을 빌렸기 때문에 내부에 들어서자마자 탄성을 지를 수밖에 없는데요. 출입구부터 디오니소스 조각상과 셰익스피어, 괴테 등 유럽의 대표 문호들의 얼굴이 시선을 끌고 로비 곳곳에는 회화 작품들이 전시되어 있습니다.

젬퍼 오퍼의 인물

건축가 고트프리트 젬퍼

젬퍼 오퍼는 건축가 고트프리트 젬퍼의 이름과 오페라를 뜻하는 독일어 오퍼가 합쳐진 이름입니다. 이름에서부터 젬퍼 오퍼와 건축가가 뗄 수 없는 관계인데요. 두 번이나 재건축했는데도 젬퍼의 설계로만 지어진 것 또한 흥미로운 사실입니다.

특히 제2차 세계대전 이후 건물이 거의 소실될 지경으로 부서졌을 때는 아예 새로운 디자인으로 세우자는 의견도 나왔습니다. 그런데 마법처럼 오스트리아 빈에서 젬퍼의 원본 설계도가 발견되면서 본 모습 그대로 복원하는 것으로 의견이 달라집니다. 이쯤 되면 젬퍼 오퍼와 건축가 젬퍼는 운명의 짝이 아닐까요?

젬퍼는 1803년 독일에서 태어났습니다. 대학에서는 건축이 아니라 역사와 수학을 전공했는데요. 나중에 뮌헨 대학교에서 건축가 프리드리히 폰 게르트너를 만나 건축을 공부하기 시작했습니다.

젬퍼는 음악가 바그너와 절친한 사이였습니다. 1849년에 일어난 드레스덴 혁명에 바그너와 함께 가담했다가 오랫동안 망명 생활을 하기도 했죠. 드레스덴 혁명은 프랑스 혁명의 여파로

독일 드레스덴에서 일어난 민중운동입니다. 일부 귀족과 왕족을 위한 오페라에 환멸을 느끼던 바그너와 시민들을 위한 나라를 꿈꾸던 젬퍼는 뜻이 잘 맞는 친구였죠. 하지만 안타깝게도 드레스덴에서 일어난 시위는 실패로 끝났고, 바그너와 젬퍼는 오랜 기간 유럽 이곳저곳을 떠돌아야 하는 신세가 되었습니다.

젬퍼 오퍼의 박스석은 다른 유럽 국가의 오페라 하우스와 비교하면 초라하고, 그 수도 적습니다. 방마다 열쇠가 있고 도박과 유흥을 즐길 수 있도록 폐쇄적으로 설계된 이탈리아의 박스석과는 상반된 모습이에요. 젬퍼 오퍼는 애초에 드레스덴 왕족이 의뢰해서 지어진 극장이었고 초기의 이름 또한 '궁정 극장'이었습니다. 하지만 왕족을 위한 공간은 특별히 화려하게 꾸미지는 않았다는 것이 그의 인생철학을 보여 주는 것 같습니다.

젬퍼 오퍼의 또 다른 특징은 음향이 좋다는 것입니다. 현대의 극장과 달리 젬퍼 오퍼가 만들어진 19세기에는 음향전문가란 직업이 없었습니다. 이 때문에 클래식 음악 애호가들에게 건물은 아름답지만, 음향은 좋지 못하다는 평을 받는 오페라 하우스들이 있죠. 젬퍼 오퍼의 음향이 뛰어난 것은 음악가인 바그너의 영향이 크지 않았나 하는 추측을 해봅니다.

젬퍼 오퍼에서 감상하는 클래식 음악

베버
마탄의 사수

독일 오페라에서 중요한 역할을 한 음악가는 누구일까요? 음악 취향에 따라 다양한 대답이 나올 수 있지만, 역사적으로 독일 오페라에 전환점을 가져온 음악가는 바그너와 칼 마리아 폰 베버일 것입니다. 바그너가 오페라를 '음악극'이라는 독자적인 성격으로 발전시켰다면 베버는 징슈필을 낭만주의 시대의 분위기로 이끄는 역할을 했어요.

베버는 10대 때부터 작곡을 했다고 전해집니다. 이는 음악가인 부모님의 영향이 컸지요. 1816년에는 드레스덴의 궁전에 악장으로 임명되었어요. 이 극장은 젬퍼 오퍼의 전신이 됩니다. 베버는 약 7년간 궁정에서 오페라를 만들고 오케스트라를 지휘했습니다.

베버의 작품은 젬퍼 오퍼의 재개관 때마다 연주되었어요. 첫 번째 재개관 때는 베버의 축전 <서곡>이, 두 번째 재개관 때는 오페라 <마탄의 사수>가 공연되었습니다.

<마탄의 사수>는 베버의 작품 중 가장 많이 알려진 작품입니

다. 초연 당시에도 많은 인기를 얻었지요. 이 작품은 독일의 전설을 소재로 삼아 만들어졌습니다. 악마와 거래하는 사수는 악마에게 원하는 표적에 무조건 명중시킬 수 있는 7발의 탄환을 받는데 6발은 사수의 뜻대로 사용할 수 있지만, 마지막 한 발은 악마의 뜻대로 사용해야 합니다. 이 소재를 바탕으로 사냥꾼과 그가 사랑하는 아가테 그리고 그들을 위험에 빠트리는 또 다른 사냥꾼 카스파의 이야기가 흥미진진하게 진행되지요.

<마탄의 사수>에서 오케스트라의 소리를 이용해 극의 분위기와 주인공을 설명하는 방법은 바그너의 유도 동기와 유사하죠. 그래서 독일 오페라의 역사는 베버와 바그너로 이어진다고 말하기도 합니다.

극장의 이야기가 재밌는 것은 극장과 관련된 인물들이 서로 긴밀하게 연결되어 있기 때문이에요. 발견하는 재미가 쏠쏠하지요. 베버는 젬퍼 오퍼의 전신인 궁정 극장에서 오페라를 만들었고, 그 오페라는 바그너에게 영향을 미칩니다. 바그너는 젬퍼 오퍼의 설계를 맡은 젬퍼와 절친한 사이고요. 젬퍼 오퍼에서 바그너, 베버의 음악이 특별한 행사 때마다 연주되는 이유를 알고 공연을 본다면 더 재미있지 않을까요?

엘프 필하모니

독일에는 도시마다 대표 공연장이 있다고 했지요? 베를린의 베를린 필하모니와 베를린 콘체르트 하우스, 드레스덴의 젬퍼 오퍼 외에도 프랑크푸르트의 페스트 할래, 라이프치히의 게반트 하우스 등 유명한 공연장이 많습니다. 모든 공연장을 소개할 수는 없는 노릇이니 가장 최근에 지어진 극장이자 독일 공연장의 미래라고도 볼 수 있는 함부르크의 엘프 필하모니를 소개해 보겠습니다.

엘프 필하모니는 2017년에 완공된 콘서트홀입니다. 스위스 건축 사무소 '헤르초크 앤 드 뫼롱'의 설계로 만들어졌습니다. 건축비만 약 8억 유로, 우리 돈으로 약 1조 900억 원이라는 어

마어마한 비용이 들어간 공간이에요. 이 때문에 완공하기까지 예상보다 훨씬 더 많은 기간이 걸렸습니다. 함부르크 시민의 세금으로 짓는 공연장이다 보니 비용 문제로 여러 잡음이 있었기 때문이죠. 하지만 완공 후에는 시민들의 지지를 받으며 '엘피'라는 애칭으로 불리고 있습니다.

엘프 필하모니는 건물 전체가 유리창으로 되어 있어요. 천장에는 110미터의 거대한 파도 모양 지붕이 있습니다. 건물 외관이 유리인 덕분에 조명을 이용해 다양한 쇼를 진행하기도 합니다. '뮤직 크리스털'이라는 별명에 알맞게 화려하기가 이를 데 없습니다. 2017/18년 샤넬 쇼가 이곳에서 진행되기도 했죠.

2017년 1월 11일 개관 공연은 전 세계 클래식 팬들에게 생중계되었습니다. 고화질 VR 영상으로 마치 현장에서 공연을 보는 듯한 느낌을 재현했지요. 이는 엘프 필하모니, 구글, 유튜브가 사전 협의해 준비한 일이었는데요. 덕분에 엘프 필하모니는 2,100명을 수용할 수 있는 공연장이 아니라 전 세계 관객을 위한 극장이라는 이미지를 얻었습니다. 실제로 개관 공연은 81만 명의 시청자가 함께 즐겼다고 해요.

클래식 음악이라고 하면 과거의 음악 또는 일부 마니아층이 즐기는 음악이라는 고정된 인식이 있습니다. 하지만 엘프 필하

모니가 보여 주는 마케팅과 기술력은 미래 세대도 충분히 클래
식 음악을 즐길 수 있다는 것을 말해 주지요.

엘프 필하모니의 인물

음향설계사 **도요타 야스히사**

엘프 필하모니는 아름다운 외관뿐 아니라 공연장 음향에도 특
별히 신경을 썼다고 하는데요. 음향 디자인은 도요타 야스히사
가 맡았습니다. 그는 우리나라 롯데 콘서트홀 음향을 설계했고,
일본에서 음향이 가장 좋기로 유명한 산토리 홀을 비롯해 LA의
월트 디즈니 콘서트홀 음향도 설계한 사람이에요. 엘프 필하모
니 어느 좌석에서나 만족스러운 소리를 듣도록 하는 것이 목표
였다고 합니다.

　도요타 야스히사는 일본에서 태어나 음향디자인과 공학을 전
공하고 음향학자로 활동하고 있는 음향설계사입니다. 중국, 핀
란드, 미국, 한국, 독일, 호주 등 전 세계 수많은 콘서트홀의 음향
을 설계했고 50개 이상의 프로젝트를 맡아 진행했죠. 현재는 나
가타 어쿠스틱스의 대표로 일하고 있는데요. 2001년 미국에 지

사를 설립하고 2008년 나가타 어쿠스틱스를 나가타 음향 인터
내셔널로 발전시키기도 했습니다.

카라얀이나 사이먼 래틀 같은 세계적인 지휘자들에게 찬사받
는 그의 음향은 끊임없는 연구에서 비롯된 것인데요. 도요타 야
스히사 자신이 음악에 매우 조예가 깊다는 사실로 의미가 있습
니다. 그는 아마추어 오케스트라에서 오보에와 색소폰을 연주하
기도 했습니다. 잠깐이지만 지휘자로서의 경험도 있다고 해요.
음악에 대한 사랑이 음향 설계에 영향을 미친 것 같습니다.

클래식 음악 공연장에서 새해가 밝아오면 자주 연주되는 곡이
있습니다. 바로 베토벤의 교향곡 9번인데요. 마지막 악장에서
사용된 <환희의 송가> 때문입니다. <환희의 송가>는 베토벤이
1824년 완성한 교향곡 9번의 대미를 장식하는 합창입니다. 이
곡의 가사는 독일의 대문호 프리드리히 쉴러가 쓴 시에서 가져

왔어요. 1972년 유럽 평의회에서 '유럽 국가'로 선정할 만큼 유럽에서는 대중적인 곡입니다.

엘프 필하모니 개관 공연에서 <환희의 송가>를 선택한 것은 안전한 선택이었을지도 모릅니다. <환희의 송가>는 인류애를 담은 이상적인 내용을 모티브로 하고 있어서 새로운 일을 기념하는 행사에 많이 쓰이기 때문이죠. 1998년 나가노 동계 올림픽 개막식에서도 쓰였으며, 독일이 분단되어 있을 때 올림픽에 단일팀으로 출전하면 국가 대신 불렀던 곡이기도 합니다.

개관 기념 공연은 엘프 필하모니에 상주하는 북독일 방송교향악단NDR과 상임지휘자 토마스 헹 엘 브로크가 맡았는데요. 고음악카발리에리·프레토리우스 등과 현대 음악브리튼·뒤티외·치머만·리버만 등을 교차해서 연주하다가 베토벤의 <환희의 송가>로 마지막을 장식했습니다.

개관 기념 영상에는 시대별 음악이 연주되면서 건물 외부의 조명 쇼가 보입니다. 시간의 흐름에 따른 레퍼토리 선정, 더불어 마지막을 장식한 곡은 <환희의 송가>라니! 엘프 필하모니의 포부를 볼 수 있었지요. 과거, 현재, 미래의 음악을 이끌어 나가겠다는 강한 다짐 말입니다.

AUSTRIA

Day 4

오스트리아

빈악파의 본고장

유럽사를 보다 보면 가끔 머리가 지끈거립니다. 현재는 프랑스, 오스트리아, 독일, 이탈리아, 영국으로 불리지만 과거에는 신성로마제국에 속했다던가 프로이센령, 오스트리아령이었다던가 또는 어떤 왕가에 속해 있었다고 기록되어 있거든요. 너무 복잡하죠. 이는 여러 국가가 전쟁을 치르면서 영역 싸움을 해왔기 때문에 일어난 일입니다.

16세기경부터 일부 유럽 국가는 국왕을 중심으로 한 중앙집권적인 구조를 강화합니다. 17세기에는 이러한 체제가 더욱 강화되죠. 프랑스와 영국, 지금은 사라진 프로이센이 그러했어요.

오스트리아 역시 신성로마제국**현재 독일 지역**이라고 불렸던 왕가

의 영향을 받았는데요. 이때는 오스트리아와 독일의 경계가 모호했다고 볼 수 있습니다. 한때 오스트리아뿐 아니라 유럽 일부 지역까지 세력을 떨쳤던 합스부르크 왕가의 계보가 이런 모습을 가장 잘 보여 주고 있지요.

합스부르크 왕가는 신성로마제국의 왕위 계승을 이어오면서 전통을 이어갔어요. 1740년 신성로마제국 황제 카를 6세가 아들 없이 죽으면서 합스부르크 가문은 잠시 위기를 맞이합니다. 그때는 아들에게 왕위를 계승하는 것이 일반적이었거든요. 하지만 카를 6세의 딸 마리아 테레지아가 왕위를 계승하면서 위기를 벗어납니다.

마리아 테레지아의 두 아들 요제프 2세와 레오폴드 2세 역시 신성로마제국의 황제가 되었는데요. 이들은 계몽주의를 받아들여 시민문화 증진에 힘썼습니다. 오스트리아를 소개할 때 클래식 음악과 빈악파가 꼭 등장하는 것은 이 가문이 예술 문화에 아끼지 않고 후원했기 때문입니다.

18세기 전반에 고전주의 음악이 시작되었다면 18세기 후반에는 고전주의 음악을 완성했다고 볼 수 있습니다. 그리고 그 배경에는 절대왕권에서 계몽주의로 흘러가는 유럽 역사가 있죠.

클래식 음악을 완성하다

유럽 여행 가이드북을 읽어 본 적이 있나요? 각 나라를 소개하면서 에펠탑, 콜로세움 등의 건물이 등장하기도 하고 미식의 나라, 와인의 나라 등 음식을 내세우기도 해요. 오스트리아를 소개할 때 자주 등장하는 문구는 무엇일까요? 바로 '클래식 음악의 나라' 또는 '빈악파의 나라'입니다. 그만큼 빈악파의 음악은 오스트리아 문화에 중요한 역할을 했죠.

　클래식 음악을 완성했다고도 말할 수 있는 빈악파는 하이든, 모차르트, 베토벤을 통틀어서 일컫는 말입니다. 이들이 오스트리아 빈에서 활동할 시기가 클래식 음악의 전성기라고 할 수 있기에 붙은 이름입니다.

클래식 음악 또는 고전주의 시대의 음악은 바로크 시대의 복잡하고 화려한 형태 대신 형식을 중요시하고 균형을 추구하는 것을 이상으로 삼았어요. 소나타, 교향곡, 협주곡이 대표적인 형식입니다. 물론 이전에도 이런 형식이 존재했지만, 빈악파의 음악가들이 좀 더 고차원적으로 완성했다고 할 수 있지요.

이제 본격적으로 빈악파에 대해 이야기해 볼까요? 하이든과 모차르트는 동시대 음악가로서 서로 존경하는 사이였답니다. 물론 하이든이 모차르트보다 24살이나 많았지만 음악적으로는 이들 사이에 차이가 없었을 거예요.

하이든은 1732년 헝가리와 가까운 지역인 오스트리아 로라우에서 태어났습니다. 삼촌에게 처음 음악을 배우고 성가대원으로 활동하며 음악 공부를 시작했어요. 하지만 천재는 아니었다고 해요. 불안정한 직업을 전전하며 음악 공부를 지속하던 하이든은 1761년 처음으로 부유한 헝가리 귀족 파울 안톤 에스테르하지 공작의 후원을 받습니다. 하이든은 이때부터 음악 활동에만 전념할 수 있었지요. 에스테르하지의 영지에서 35년간 머물면서 그가 원하는 음악을 만들었습니다. 작곡하는 일은 물론이고 연주자들을 훈련하고 오케스트라를 지휘하며 악기 관리까지 했죠. 이 과정에 그의 음악은 계속 발전했고 유럽 전체에 하

이든의 이름이 널리 알려집니다. 그는 100여 곡이 넘는 교향곡 뿐 아니라 서곡, 협주곡, 피아노 소나타, 종교 음악, 오페라 등 많은 작품을 남겼습니다. 가장 큰 업적은 기악곡의 형식을 완성한 거예요. 특히 그의 교향곡은 모차르트에게도 영향을 미치죠.

모차르트는 하이든과 같은 시대에 활동했지만 하이든과 매우 다른 삶을 삽니다. 77세까지 장수한 하이든과 달리 35세에 일찍 세상을 떠났어요. 또한 하이든이 노력형 음악가라면 모차르트는 음악적 재능을 타고난 천재였습니다.

모차르트는 1756년 오스트리아 잘츠부르크에서 태어났습니다. 음악가 집안인 덕에 어렸을 때부터 양질의 음악 교육을 받았죠. 게다가 아버지인 레오폴드 모차르트는 탁월한 교육가였습니다. 타고난 재능에 더해 좋은 교육을 받은 모차르트는 어릴 때부터 연주 여행을 다녔습니다. 여섯 살 때 작곡을 시작했고, 바이올린과 하프시코드 연주는 수준급이었죠. 그의 재능에 관한 전설은 지금도 천재성의 상징처럼 전해지고 있어요.

유럽 전역을 돌아다닌 덕분에 많은 음악가를 만났는데요. 런던에서 만난 바흐와 빈에서 만난 하이든은 모차르트 음악에 영향을 미친 대표 음악가예요. 모차르트는 하이든에게 현악 4중주 곡을 헌정하기도 했답니다. 그만큼 하이든을 존경하고 그의 음

악을 좋아했다고 볼 수 있습니다. 모차르트는 기악곡, 성악곡을 가리지 않고 모든 분야에서 뛰어난 작품을 남겼습니다. 특히 마지막 생을 보낸 빈에서 만든 작품들은 구조와 형식 면에서 가장 뛰어납니다.

빈악파의 마지막 음악가인 베토벤은 1770년 독일 쾰른에서 태어났습니다. 베토벤의 재능에 반한 하이든이 그를 빈으로 불러들이기도 했지요. 모차르트 역시 빈에서 베토벤의 연주를 듣고 크게 감명받았다고 전해져요. 베토벤의 작품은 고전주의 시대의 양식에 기초하지만, 후기 작품은 낭만주의 시대의 음악을 예고하기도 합니다. 베토벤은 교향곡, 서곡, 소나타, 협주곡 등 다양한 장르의 곡을 만들었으며 특히 9곡의 교향곡은 고전주의 시대부터 낭만주의 시대까지의 흐름을 볼 수 있는 명작이지요.

1789년에 프랑스 혁명이 일어나며 계몽주의가 눈을 뜨기 시작할 무렵, 오스트리아에서는 하이든과 모차르트, 베토벤으로 이어지는 고전주의 음악이 절정을 이뤘습니다. 이 시기의 오스트리아 사람들은 자기 나라가 빈악파 또는 클래식 음악의 본고장이라고 불리게 될지 예상했을지 문득 궁금해집니다.

오스트리아 공연장 투어

Course 1
빈 무지크페라인

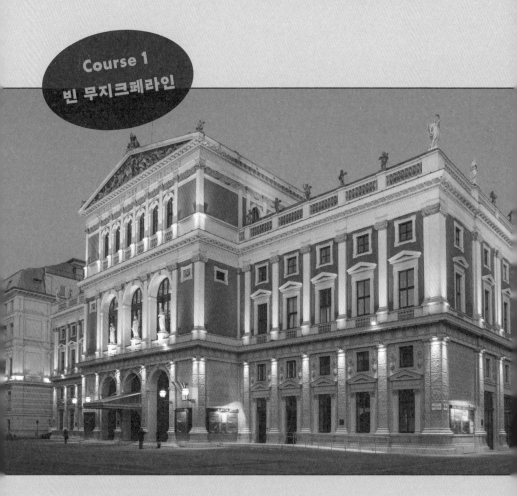

고대 그리스에 영감받아 고전적인 스타일로 지어져
마치 신전을 떠올리게 한다.

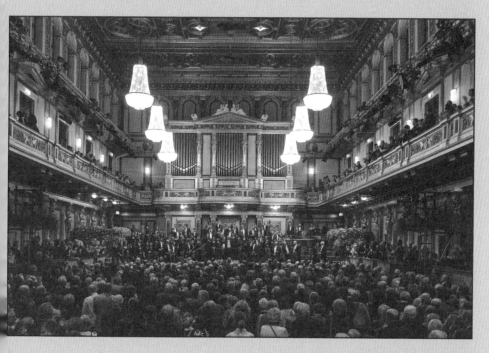

빈 무지크페라인에서 가장 큰 홀인 '황금 홀' 은
음악학자가 없는 시대에 만들어졌음에도
음향이 매우 좋기로 유명하다.

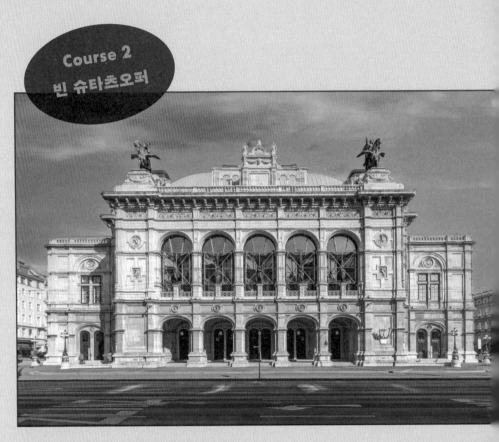

Course 2
빈 슈타츠오퍼

1년의 한 번 유럽의 상류사회 사람들이 참여하는
오페라 무도회가 열리는 장소이기도 하다.

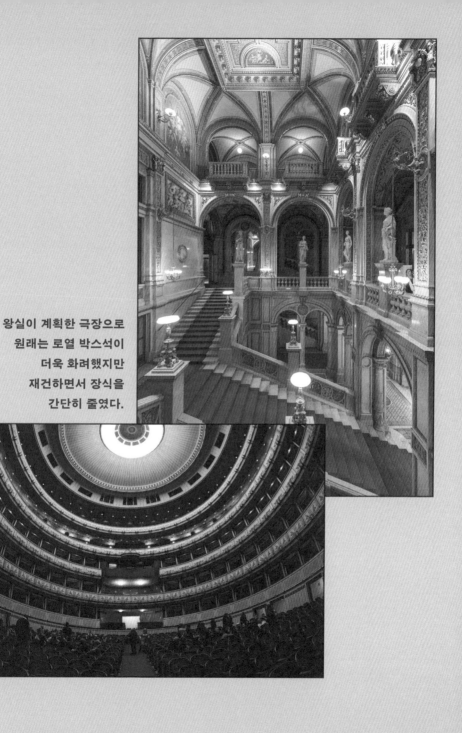

왕실이 계획한 극장으로
원래는 로열 박스석이
더욱 화려했지만
재건하면서 장식을
간단히 줄였다.

빈 무지크페라인

빈 무지크페라인은 다른 유럽의 극장과 달리 설립 배경이 조금 특이합니다. 음악을 사랑하는 학자, 음악가, 애호가 들의 모임인 빈 악우협회가 중심이 되어 만들었거든요.

1812년 극작가 요제프 존라이트너가 주축이 되어 만든 빈 악우협회는 빈 음악의 발전을 위해 여러 활동을 했어요. 대학을 설립하고 음악가들을 지원하며 음악 자료를 보존하는 일 등을 했지요. 빈 악우협회의 초기 건물에도 연주할 만한 홀이 있었습니다. 그러나 규모가 너무 작아 음악을 사랑하는 회원들은 만족할 수 없었죠. 그 작은 건물이 지금의 무지크페라인이 된 것은 1870년의 일입니다.

1863년 오스트리아 황제 프란츠 요제프는 비엔나강 근처의 땅을 도시계획 일부로 사용하도록 기증합니다. 이 공간에 건축가 테오필 한센이 설계한 빈 악우협회 건물, 그러니까 현재의 빈 무지크페라인이 들어서게 되지요.

빈 무지크페라인은 고대 그리스에서 영감받아 고전적인 스타일로 지어졌습니다. 신전과 비슷한 모양새예요. 이곳에서 매년 빈 필하모닉의 신년 음악회가 열린답니다. 빈 무지크페라인에서 가장 큰 규모의 홀인 그레이트 홀은 '황금 홀'이라는 별명으로 불려요. 음향이 매우 좋다는 평가를 받지요. 음향학자가 없던 시대임을 생각하면 한센의 감각을 인정할 수밖에 없습니다.

빈 무지크페라인은 음악과 관련된 여러 시설이 입주해 있는 건물이기도 해요. 음악을 사랑하는 사람들이 만든 만큼 음악 출판사, 피아노 제작회사, 자료실이 함께 어우러져 있습니다.

빈 무지크페라인의 인물

지휘자 **빌헬름 푸르트벵글러**

유럽에서 활동하는 음악가들은 평생 유럽 전역을 돌아다닙니

다. 특히 오스트리아와 독일은 경계가 없는 것처럼 느낄 수 있어요. 거리가 가깝고 같은 독일어를 쓴다는 점에서 음악가들이 경계 없이 활동하기 편하지요.

빈 필하모닉과 베를린 필하모닉의 역대 지휘자들을 봐도 이런 특징이 드러납니다. 빈 필하모닉에서 지휘하다가 베를린 필하모닉으로 이적한다거나 베를린 필하모닉에서 빈 필하모닉으로 이적하는 경우가 종종 있거든요. 두 오케스트라가 형제자매 같다는 느낌이 듭니다.

앞서 베를린 필하모닉의 종신 지휘자로 소개했던 카라얀을 기억하나요? 지금 소개할 빌헬름 푸르트벵글러의 발자취를 함께 보면 흥미롭습니다. 두 사람의 관계는 독일과 오스트리아를 보는 듯하거든요.

푸르트벵글러는 1886년 독일 베를린에서 태어났어요. 뮌헨 대학의 교수였던 아버지의 영향으로 어렸을 때부터 예술교육을 받았고 지휘와 작곡을 같이 공부했습니다. 그는 평생 빈과 베를린을 오가며 활동했어요. 처음 지휘 활동은 독일 베를린에서 시작했습니다. 하지만 1921년 빈 악우협회의 회원으로서 지휘를 맡았고 이를 계기로 빈에서도 활동하게 됩니다. 1927년에는 빈 필하모닉의 정식 지휘자가 되었고요.

제2차 세계대전 당시 나치를 위한 기념 공연에서 지휘하기도 했는데요, 이 때문에 전쟁이 끝난 뒤 재판받기도 했습니다. 하지만 평소 유대인 음악가들을 후원했고 나치 활동에 반감이 있었다는 것이 인정되어 무죄 선고를 받았지요.

베를린 필하모닉의 종신 지휘자였던 푸르트벵글러는 지병으로 갑작스럽게 세상을 떠납니다. 그 자리를 물려받은 사람이 카라얀이에요. 카라얀과 푸르트벵글러는 이들이 생존할 당시에도 비교되었다고 합니다. 주 활동 무대가 오스트리아와 독일인 점, 빈 필하모닉과 베를린 필하모닉의 음악감독을 역임한 점, 빈 악우협회의 회원이었던 점, 나치와 관련해 재판받았다는 점 등이 마치 쌍둥이처럼 닮았으니까요. 하지만 두 지휘자는 성격이 정반대였다고 해요. 카라얀은 외향적인 성향으로 많은 일을 주도적으로 추진했던 반면 푸르트벵글러는 혼자 조용히 공부하며 음악을 해석하는 일을 좋아했거든요. 푸르트벵글러의 녹음 자료가 귀한 것도 그러한 성향 때문이라고 할 수 있지요.

두 사람이 걸어온 길은 흡사하지만, 지휘 스타일부터 음악을 해석하는 방식까지 매우 다른 특징을 띕니다. 오스트리아와 독일의 음악도 마찬가지입니다. 멀리서 보면 비슷하게 보이지만 살펴보면 각각의 특징이 있어요. 비교하는 재미가 있는 두 나라입니다.

빈 무지크페라인에서 감상하는 클래식 음악

 브람스
하이든 주제에 의한 변주곡

빈 악우협회의 역대 회원 명단을 보면 익숙한 이름이 많이 보입니다. 지휘자 푸르트뱅글러와 카라얀도 이에 속하지요. 여기에 우리에게 작곡가로 더 유명한 사람의 이름이 보이는데요. 바로 요하네스 브람스입니다.

브람스는 무지크페라인과 인연이 깊은 음악가예요. 빈 악우협회 소속 오케스트라 지휘자로 3년간 활동했고 빈 무지크페라인에서 피아노 공연을 하기도 했거든요. 브람스가 자신의 피아노곡을 처음 연주했던 곳으로 알려진 브람스 홀도 황금 홀만큼이나 인기가 있답니다.

600명의 관중을 수용할 수 있는 브람스 홀은 주로 소규모 연주를 위한 공연장으로 쓰입니다. 빈 무지크페라인이 개관할 당시에는 다른 이름이었지만 브람스를 기리는 의미로 1937년 브람스 홀이 되었습니다.

브람스는 1833년 독일에서 태어났어요. 브람스의 인생에는 두 명의 음악가가 등장합니다. 첫 번째는 로베르트 알렉산더 슈만

이에요. 브람스 음악을 세상에 알리는 데 이바지한 음악가죠. 슈만이 세상을 떠난 뒤 브람스가 그의 가족을 돌보고 지속적인 친분을 유지한 것은 감사의 의미도 있지 않았을까 생각해 봅니다.

브람스에게 영향을 준 또 한 명의 음악가는 바로 베토벤이에요. 브람스는 베토벤을 존경하며 많이 의식했고, 다음 세대 사람들도 브람스의 음악에서 베토벤을 느낍니다. 브람스가 교향곡 1번을 마흔이 되어서 쓴 것도 베토벤의 교향곡에 못 미치는 작품을 쓸까 두려워했다는 이야기도 있어요. 그만큼 브람스는 베토벤의 음악을 사랑했답니다.

청년 브람스의 주 무대는 독일이었지만 29세 때 거처를 빈으로 옮기면서 본격적으로 오스트리아 생활을 시작합니다. 1872년 빈 악우협회의 지휘를 맡게 되고 이때 <하이든 주제에 의한 변주곡>을 작곡하지요.

이 곡은 두 가지 버전이 있습니다. 오케스트라를 위한 버전 Op.56a와 두 대의 피아노를 위한 버전Op.56b이에요. 오케스트라를 위한 변주곡은 초연 때 브람스가 직접 지휘하기도 했습니다. 하이든이 만든 선율을 브람스가 다시 편곡한 거냐고요? 그렇지 않아요. 이 곡의 주 멜로디는 성가곡 <성 안토니의 코랄>에 바탕을 두었습니다. 하이든이 <성 안토니의 코랄>을 차용해 만든

곡을 우연히 들은 브람스가 이 곡을 만들게 되었습니다. 이 곡은 브람스의 작곡 능력이 기술적으로 얼마나 높은 수준인지 알려 줍니다. 현악기부터 목관악기까지 다양한 악기를 사용하며 주 선율을 연주하고 박자, 조성 등을 바꾸며 주제를 다채롭게 전개합니다. 연주자로 치면 온갖 기교를 부리며 '나는 이만큼 연주할 수 있다' 하고 자랑하는 느낌이에요. 관현악 버전은 1873년 빈 무지크페라인 그레이트 홀에서 처음 연주되었고요. 두 대의 피아노를 위한 버전은 관현악을 위한 버전과 다른 매력이 있답니다. 두 곡을 비교하면서 듣는다면 이 곡을 제대로 즐길 수 있을 거예요.

Course 2
빈 슈타츠오퍼

운전자 없이 차가 달리고 AI가 그린 그림이 미술대회에서 상을 받는 시대에도 드레스를 입고 무도회를 하는 곳이 있습니다. 바로 빈 슈타츠오퍼입니다.

이 사교 무도회는 유럽 고위층 자제들이 모여 1년에 한 번씩 열리는 정기적인 행사로 빈 오페라 무도회라고 불리죠. 신년 음악회가 빈 무지크페라인을 상징하는 행사라면, 오페라 무도회는 빈 슈타츠오퍼를 상징하는 행사예요. 21세기 왕자와 공주가 모이는 이 극장을 자세히 알아볼까요?

빈 슈타츠오퍼는 1869년에 세워진 오페라 극장입니다. 유럽의 다른 극장과 마찬가지로 제2차 세계대전 때 건물이 크게 손

상되었어요. 빈 슈타츠오퍼가 처음 만들어졌을 때 오스트리아는 프란츠 요제프 1세가 통치했습니다. 왕의 명령으로 지어진 공연장은 화려하기가 이를 데 없었지요. 객석은 전형적인 오페라 하우스 구조인 말발굽형 구조입니다. 왕실이 계획한 극장답게 로열 박스석은 다른 박스석보다 더 화려하게 꾸며졌고요. 폭격 후 오페라 하우스를 재건할 때는 박스석의 많은 장식을 간단히 줄였답니다. 원형대로 복원하자는 의견과 박스석을 아예 없애자는 의견의 절충안이었죠.

빈 슈타츠오퍼에서 열리는 오페라 무도회는 극장의 역사만큼이나 오래되었어요. 가면무도회가 현재 오페라 무도회의 전신이라고 할 수 있죠. 이는 나폴레옹 전쟁이 끝나고 오락거리가 필요했던 귀족들 사이에서 유행했던 것이 제1차 세계대전 이후 오페라 가면무도회로 변했고, 1935년부터는 지금의 오페라 무도회가 되었답니다.

오페라 무도회는 유럽의 상류사회 사람들과 그들의 자녀가 참여하는 행사입니다. 이 행사에 참여하는 여성은 흰 드레스를, 남성은 연미복에 흰 나비넥타이를 착용해야 합니다. 오스트리아 대통령이 로열 박스석에 입장하는 저녁 10시에 시작해 새벽 5시까지 진행됩니다. 사교계에 데뷔하지 않아도 일반 관객으로

행사에 참여할 수 있지만, 입장권이 1,000만~5,000만 원이나 하니 평범한 시민이 가기엔 어렵죠.

이런 이유로 1990년대부터 2000년 초반까지는 무도회장 밖에서 귀족주의의 잔재를 없애자는 시위가 일어났습니다. 하지만 오늘날에는 행사가 진행되는 동안 방송으로 중계하며 시대 흐름에 따라 조금씩 변하고 있습니다.

빈 슈타츠오퍼의 인물

지휘자 카를 뵘

오페라 무도회 이야기를 하다 보니 빈 슈타츠오퍼가 마치 무도회장이 된 것 같습니다. 하지만 오스트리아를 대표하는 오페라 하우스라는 점을 기억해 주세요.

빈 슈타츠오퍼를 거쳐 간 지휘자 중에서도 오스트리아 사람들이 사랑하는 지휘자가 있습니다. 오스트리아를 대표하는 지휘자라고 할 수 있는 카를 뵘입니다.

뵘은 1894년 오스트리아 그라츠에서 태어났어요. 집안은 그라츠 지방의 명문가로, 아버지 레오폴드 뵘은 그라츠 오페라 하

우스의 법률 자문가였죠. 따라서 뵘의 아버지는 클래식 음악에 조예가 깊었습니다. 아버지의 영향으로 음악 교육을 받으며 자란 뵘은 20대 때부터 음악적 재능을 보였어요. 하지만 부모님이 음악가가 되길 원하지 않았기에 법률 공부를 오랜 기간 병행했습니다.

뵘은 그라츠 오페라 하우스에서 일하면서부터 지휘를 시작했습니다. 이때부터 오페라 지휘자로서의 역량을 닦았다고 볼 수 있죠. 그라츠 오페라 하우스를 기점으로 승승장구하며 오스트리아 최고의 지휘자라는 명성을 얻습니다.

빈 슈타츠오퍼와의 인연은 1933년 오페라 <트리스탄과 이졸데>를 지휘하면서 시작되었는데요. 10년 후인 1943년, 정식으로 빈 슈타츠오퍼의 음악감독이 됩니다. 하지만 오스트리아가 독일의 속국인 시기였기에 제2차 세계대전 때는 음악감독으로서 자유롭게 활동하지 못했습니다. 전쟁이 끝난 후엔 나치를 위해 공연했다는 이유로 활동 제한을 받았고요.

뵘은 1947년 활동을 재개했습니다. 여러 극장을 떠돌며 지휘하다가 빈 슈타츠오퍼의 건물이 완성된 1955년 개관 공연을 지휘합니다. 하지만 불과 1년 만에 오페라 하우스를 떠나고 말아요. 오스트리아의 사교 모임과 정치 싸움에 염증을 느꼈기 때문

입니다. 이후 뵘은 어떤 단체에 얽매이는 것을 싫어했어요.

뵘은 독일과 오스트리아를 주 활동 무대로 삼고 지휘했지만, 유럽과 미국에서도 활동하며 세계적인 지휘자로 발돋움했습니다. 밀라노 라 스칼라 극장, 뉴욕 메트로폴리탄 오페라 하우스, 베를린 필하모니 등 공연은 모두 성공적이었습니다.

그러나 한 오케스트라의 상임지휘자로 오래 머무는 것을 꺼렸다고 해요. 그 때문에 어떤 지휘자보다 '명예 지휘자' 타이틀을 많이 갖고 있기도 합니다. 빈 필하모닉은 뵘에게 명예 종신 지휘자라는 칭호를 주었지요. 함부르크 국립 오페라 극장, 바이에른 국립 오페라 극장 등의 명예 지휘자이기도 했습니다.

빈 슈타츠오퍼에서 감상하는 클래식 음악

요한 슈트라우스 2세
아름답고 푸른 도나우강

오스트리아는 '클래식 음악의 나라'라는 별명 외에 또 하나의 별명이 있어요. '왈츠의 고장'이라고 부르곤 하죠. 왈츠는 4분의 3박자의 춤곡을 말해요. 왈츠의 기원에는 여러 의견이 있지만, 현

재의 형태는 독일의 렌들러와 가장 흡사하다는 의견이 많습니다. 왈츠가 유명해진 것은 합스부르크 왕가가 이를 즐겼기 때문이에요. 선정적이라는 이유로 시민들에게는 금지령을 내렸지만 오히려 궁정에서 이를 즐기면서 19세기 이르러 시민들 사이에서도 유행합니다.

빈 슈타츠오퍼에서 열리는 오페라 무도회에서는 다양한 곡이 연주됩니다. 밤 10시부터 새벽 5시까지 무려 7시간 동안 열리는 무도회에 음악이 없으면 안 되겠지요. 하지만 마지막 곡은 언제나 요한 슈트라우스 2세의 <아름답고 푸른 도나우강>입니다.

요한 슈트라우스 2세는 1825년 오스트리아 빈에서 태어난 작곡가 겸 지휘자입니다. 아버지 요한 슈트라우스 1세와 더불어 왈츠 작곡에서 재능을 보였어요. 오페라와 성악곡을 만드는 것에도 능했습니다.

요한 슈트라우스 2세의 대표작 <아름답고 푸른 도나우강>은 1867년 빈 남성합창 협회의 의뢰로 작곡했습니다. 프로이센과의 전쟁에서 패배해 사기가 저하된 빈 시민들을 위한 곡이었는데요. 합창곡을 오케스트라 곡으로 편곡하면서 서주와 5개의 왈츠, 그리고 후주의 구성으로 바뀌었습니다.

이 곡은 빈 필하모닉 신년 음악회에 자주 등장하며 말했듯이

오페라 무도회의 마지막을 장식하는 곡이에요. 오스트리아에서는 국가처럼 쓰이는 곡이라고 할 수 있답니다.

UNITED KINGDOM

영국

파란만장한 역사 속에서

음악사를 살펴보면 한 나라의 음악이 다른 나라에 영향을 미칠 정도로 발전하는 데에는 몇 가지 공통점이 있음을 알게 됩니다. 나라가 경제적으로 부유하고 정세가 안정된 시기라는 점이 첫 번째 조건입니다. 두 번째는 예술가들을 후원하는 세력이 있다는 거예요. 프랑스에는 루이 14세가 있었고, 이탈리아에는 메디치 가문이 있었죠. 독일은 신성로마제국의 영역으로 유럽의 중심이던 시기가 있었고요. 음악이나 문화가 한 시기에 반짝 생겨났다가 사라지는 것은 아니지만, 한 나라의 흥망성쇠와 함께했다는 것은 어느 정도 일리 있는 이야기입니다. 그렇다면 아메리카 대륙까지 세력을 뻗쳐 식민지를 개척했던 영국은 어떨까요?

영국의 절대왕권은 헨리 7세 때 이루어졌습니다. 백년전쟁과 장미전쟁을 거쳐 왕권을 강화한 영국 왕조는 이때부터 피바람이 멈추지 않아요. 헨리 8세 이야기부터 시작해 볼게요. 헨리 8세는 생전에 여섯 명의 왕비를 두었습니다. 첫 번째 왕비는 에스파냐 출신의 캐서린이었어요. 연상이었고 형의 부인이었습니다. 캐서린에게 정이 없었던 헨리 8세는 왕자를 낳지 못한다는 핑계를 대며 이혼합니다.

그 후 마음에 두고 있던 앤 블린과 결혼했으나 공주가 태어나자 블린을 참수합니다. 왕자 에드워드를 낳은 세 번째 왕비는 몸이 약해져 죽고, 네 번째 왕비와도 이혼, 다섯 번째 왕비도 참수했죠. 헨리 8세와 여섯 명의 왕비 이야기는 영화로 만들어질 정도로 흥미진진하고 긴장감을 넘치죠.

헨리 8세가 사망한 후 왕자 에드워드가 어린 나이로 즉위했으나 요절하고, '피의 메리'라고 불리는 헨리 8세의 장녀 메리 1세가 즉위하죠. 메리 1세는 딸을 낳았다는 이유로 이혼당한 캐서린의 딸입니다. 어머니가 독실한 가톨릭 신자였던 메리는 신교 세력을 무차별적으로 처형합니다. 여기까지가 영국의 16세기 상황입니다.

그런데 17세기 역시 격동기였어요. 찰스 1세는 처형당했고,

제임스 1세는 일찍 퇴위했으며, 제임스 1세의 동생 제임스 2세는 딸들이 반란을 일으켜 강제 퇴위합니다. 이후 아버지를 퇴위시킨 앤과 메리가 영국의 실세가 되지만 이후의 왕위 쟁탈전도 치열했습니다.

앞서 다른 나라에 영향을 미칠 정도의 음악을 만든 곳은 나라가 부강하거나 예술가를 후원하는 사람이 있었다고 말했습니다. 그런 면에서 이탈리아와 영국을 비교할 만한데요. 이탈리아는 다른 나라의 지배를 계속 받았지만, 다른 문화를 빠르게 수용하고 발전시킴으로써 이탈리아 오페라를 유럽 전역에 전파했지요. 반면 영국은 많은 전쟁에서 승리를 거두었지만, 파란만장한 정세로 인해 음악이 설 자리가 없었던 것이 아닌가 추측해 봅니다.

처세술로 이룬 음악 왕국

영국은 강대국이면서 유독 음악사에서는 존재감이 없어 궁금증을 자극하는 나라입니다. 하지만 18세기 영국에서 눈에 띌만한 인물이 등장하는데요. 바로 게오르크 프리드리히 헨델입니다.

헨델은 1685년 독일에서 태어났어요. 어렸을 때부터 교회에서 오르가니스트로 일하면서 법률 공부도 병행할 만큼 영특했지요. 18세 때 독일 함부르크 국립 오페라 극장에 취직하면서 본격적으로 음악가의 길을 걷기 시작하고요. 연주뿐 아니라 작곡에서도 뛰어난 재능을 보인 헨델은 독일을 넘어 이탈리아에서도 인기를 얻었습니다. 이 시기에 이탈리아에서 만난 작곡가 도메니코 스카를라티가 헨델에게 이탈리아 오페라 작곡기법에

관한 많은 것을 전수해 주었어요. 이때 배움은 훗날 헨델의 오페라에서 충분히 나타납니다.

독일로 돌아온 헨델은 하노버 궁정의 악장이 됩니다. 그러나 혈기 왕성한 20대의 헨델은 안정된 직장보다 호기심을 자극하는 새로운 장소를 찾았습니다. 하노버 왕실의 허락을 받고 여행길에 오른 헨델은 영국 여왕이었던 앤의 눈에 들게 됩니다. 여왕을 위해 작곡한 칸타타 <축하의 표시>를 여왕이 매우 흡족해했거든요. 1711년에 초연된 오페라 <리날도>가 영국에서 성공하면서 명성은 더욱 드높아집니다.

이때부터 헨델은 독일과 영국 사이에서 아슬아슬한 양다리를 걸치기 시작해요. 독일 하노버 궁정의 악장이면서 영국 왕실에서도 악장으로 임명되었기 때문입니다. 헨델은 하노버 왕실의 재촉에도 불구하고 하노버로 돌아가는 것을 차일피일 미루고었는데요. 앤 여왕이 갑자기 세상을 떠난 후 하노버 왕실의 선제후가 영국의 왕**조지 1세**이 되면서 위기를 겪습니다. 하지만 헨델은 조지 1세의 아들 조지 2세와 캐롤라인 왕비의 환심을 사며 영국 왕실의 신임을 얻었답니다. 1718년부터는 왕실 음악원의 음악 감독으로 일했으며 오페라를 작곡하는 일뿐 아니라 행정 일도 도맡아 했습니다. 당시 영국 음악계의 실세였다고 할 수 있죠.

영국에도 민족주의가 전해지며 이탈리아 오페라의 인기가 시들해졌지만, 헨델이 영국 음악에 미친 영향은 컸습니다. 그는 영국 왕실로부터 지속적인 후원을 받아 안정적인 음악 활동을 하며 풍요로운 생활을 누렸어요.

1726년 영국으로 귀화한 헨델은 1759년 코벤트가든에서 연주된 자기 작품 <메시아>를 보다가 쓰러져 다시 일어서지 못하고 세상을 떠납니다.

영국 공연장 투어

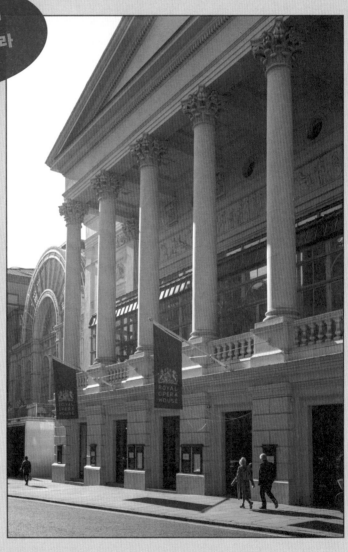

과거에나 현재에나 영국 최고의 오페라 하우스로 꼽힌다.

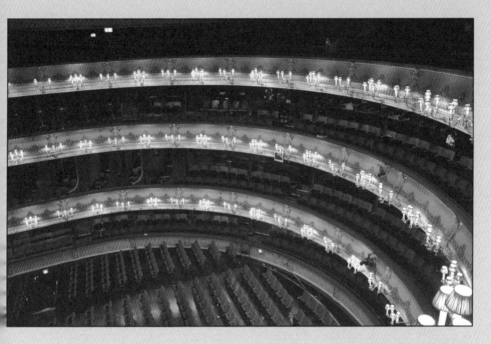

헨델의 마지막을 함께한 극장으로
'코벤트 가든' 이라는 별명으로 더욱 유명하다.

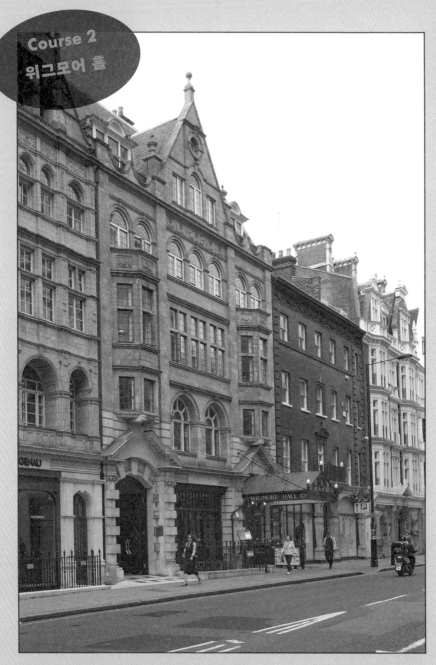

겨우 550명 정도 들어가는 작은 홀이지만
런던 클래식 음악의 전설로 불린다.

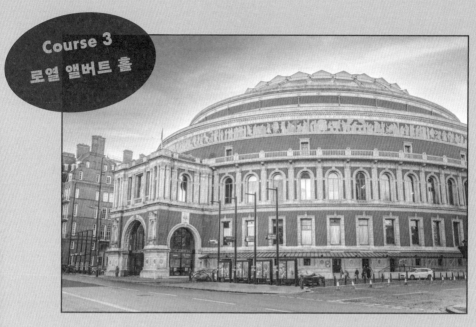

위그모어 홀과 대조적으로 관객을 압도할 만큼 큰 규모를 자랑한다.

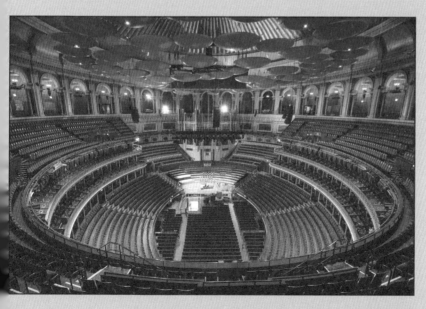

음악 콘서트 외에도 올림픽 경기, 미스 월드 선발대회 등
다양한 행사가 이루어진다.

로열 오페라 하우스

런던에 자리 잡은 로열 오페라 하우스는 과거에나 현재에나 영국 최고의 오페라 하우스라고 말할 수 있습니다. 이 극장은 '코벤트가든'이라는 별명으로 더 유명한데요. 극장이 세워진 장소가 코벤트가든이라고 불리던 시장이었기 때문입니다. 이 시장에 처음 오페라 하우스가 세워진 것은 작곡가 요한 크리스토프 페푸시와 존 게이가 만든 영국의 대표적인 민족주의 오페라 <거지 오페라>가 성공하면서부터예요. <거지 오페라>는 런던에서 선풍적인 인기를 끌었고 이 공연으로 얻은 수익금으로 극장 매니저인 존 리치는 코벤트가든 왕실극장을 세웠습니다.

리치와 헨델의 관계가 재밌습니다. 당시 헨델은 이탈리아 오

페라 형식에 기초를 둔 오페라 작품을 만들고 있었어요. 이때 그의 작품을 비꼰 것이 리치였죠. 리치는 상류층이 보던 이탈리아 오페라를 비꼬면서 런던 시민에게 익숙한 곡에 가사를 붙인 <거지 오페라>를 기획한 거예요. 이 오페라는 런던 극장에 등장하자마자 큰 성공을 거뒀고, 이는 헨델의 인기에 큰 타격을 줍니다. <거지 오페라> 내용에는 헨델의 오페라를 직접적으로 비꼬는 부분도 있거든요.

누가 봐도 적이 될 수밖에 없는 사이였지만 처세술의 대가 헨델에 의해 둘은 동반자가 됩니다. 킹스 극장과 계약이 끝나가던 헨델이 <거지 오페라>의 성공을 지켜보며 리치에게 먼저 손을 내밀었거든요. 자신에게 들어오는 왕실 후원금을 코벤트가든 극장에 주면서 이들의 관계는 빠르게 회복합니다.

헨델을 욕하며 만든 오페라 덕분에 세워진 코벤드가든에서 헨델의 작품이 공연되는 아이러니한 상황이 연출된 것이지요. 코벤트가든은 약 20년간 헨델의 작품을 정기적으로 공연했습니다. 하지만 리치가 만든 코벤트가든은 두 번의 화재를 겪으면서 형태를 잃습니다. 지금의 모습이 된 것은 1858년의 일입니다.

로열 오페라 하우스는 세계대전을 두 차례 겪으면서 존폐의

기로에 섰습니다. 전쟁 상황에서 군인들을 위한 댄스홀, 영화관 등 마구잡이로 사용되다가 전쟁이 끝나고서야 오페라 하우스의 기능을 찾았어요. 1950년대 이후로는 영국 왕실의 후원으로 로열 오페라단과 로열 발레단이 상주하면서 많은 관객이 로열 오페라 하우스를 찾기 시작합니다.

한때는 200만 원이나 하는 좌석이 있을 정도로 표 가격이 비싸기로 유명한 극장이었습니다. 드레스나 정장을 입고 극장을 찾는 상류층을 보며 일반 시민들은 거리감을 느꼈지요. 로열 오페라 하우스가 변화를 꾀한 것은 대대적인 보수공사를 거친 1999년 이후였는데요. 막대한 자본이 들어간 보수공사 때문이었는지 극장은 관객층의 확대에 공을 들이기 시작합니다. 전략은 매우 성공적이었고, 상류층의 극장으로 여겨졌던 공연장은 많은 관광객과 시민 들이 찾는 장소로 탈바꿈했습니다.

하지만 코로나19로 로열 오페라 하우스는 또 한 번의 위기에 처합니다. 경영 악화로 소유하고 있던 데이비드 웹스터 경의 초상화를 판매하기도 했어요. 이 그림은 영국을 대표하는 화가 데이비드 호크니가 1945년부터 로열 오페라 하우스 관장이었던 웹스터 경을 그린 것입니다. 판매가가 약 150억 원이었습니다. 이렇게 마련된 기금은 전액 극장 운영비로 사용된다고 하네요.

로열 오페라 하우스의 인물

음악감독 **올리버 미어스**

뉴욕 메트로폴리탄, 밀라노의 라 스칼라를 비롯해 세계적인 명성을 지닌 오페라 하우스들은 현대에 들어서 고질적인 자금난을 한 번씩은 겪었습니다. 오페라는 제작비가 많이 들어서 후원 없이는 상연할 수 없는 구조거든요.

현대로 오면서 오페라를 즐기고 후원하던 수요층의 나이가 많아지자 오페라 하우스는 위기감을 느끼기 시작했습니다. 관객층의 저변 확대를 두고 유럽 오페라 하우스가 택한 방법은 크게 두 가지입니다. 하나는 기존의 귀족 문화 전통은 유지하고 대신 그들의 문화를 대중과 공유하는 것입니다. 한편에서는 오페라 공연이 귀족 문화로 여겨지는 것을 거부하고 대중을 위한 문화로 탈바꿈하려고 시도합니다. 로열 오페라 하우스가 관객석 티켓 가격을 낮추고, 대중이 보는 잡지에 좌석을 구매할 수 있는 응모권을 넣은 것은 후자에 가깝다고 볼 수 있습니다. 2017년 로열 오페라 하우스를 이끌 음악감독 자리에 올리버 미어스를 선정한 것도 새로운 관객층을 흡수하겠다는 극장의 의지가 돋보이지요.

미어스는 로열 오페라 하우스 음악감독으로 임명될 당시 37세였습니다. 그가 음악감독으로 확정되자 영국에서는 우려하는 목소리가 나왔죠. 미어스는 어렸을 때부터 음악을 공부한 사람이 아니거든요. 옥스퍼드 대학교에서 영어와 역사를 전공했지요. 그의 음악성에 의구심이 들 수밖에 없었습니다.

미어스는 영국의 유명 극작가 하워드 바커에게 극작을 배우면서 오페라와 인연을 맺습니다. 그리고 2004년 지휘자 니콜라스 찰머스와 세컨드 무브먼트라는 회사를 설립해 오페라를 제작하기 시작합니다.

세컨드 무브먼트는 오페라를 만드는 젊은 예술가들을 지원하는 시스템을 갖추고 있는데요. 이외에 실어증을 앓는 성인들에게 음악으로 대화하는 법을 가르치고, 오페라 제작과 관련된 다큐멘터리를 만들면서 음악으로 지역사회에 공헌할 방법을 모색하는 회사입니다.

미어스가 만드는 오페라는 혁신이라고 불릴 만큼 새롭습니다. 미어스는 과거의 오페라를 현대적인 시선으로 재해석하는 것에 능숙하며, 현시대 사람들이 공감할 이야기로 오페라를 만드는 것을 즐기는 음악감독입니다.

로열 오페라 하우스의 기존 관객층은 런던 사교계의 인사들

이었습니다. 이 극장을 후원하던 기존의 관객들은 미어스의 임명을 탐탁지 않아 했다고 합니다. 미어스는 아직 많은 사람에게 자기 능력을 증명해야 할 신인 감독이지만 2010년 이후 모스크바, 북아일랜드, 중국 등 전 세계의 음악제에서 다양한 작품을 선보이며 많은 관객에게 찬사를 받았습니다. 이 때문에 언론에서는 그를 두고 글로벌 오페라를 이끈다고도 합니다. 미어스가 로열 오페라 하우스에 입성한 지 이제 6년, 앞으로 그가 이끌 영국 오페라 무대의 혁신을 기대해 봅니다.

미어스를 통해 로열 오페라 하우스의 현재와 미래를 봤으니 이제는 과거의 로열 오페라 하우스로 가볼까요? 앞서 헨델을 조롱하는 내용이 담긴 오페라를 제작한 리치와 헨델의 관계에 관해 이야기했습니다. 이 이야기로 다시 돌아가 보겠습니다. 이 이야기는 예술적 완성도가 높다고 평가받는 헨델의 오라토리오 <메

시아>를 작곡하게 된 계기로 이어지거든요.

　헨델은 1718년부터 왕실 음악원을 운영하면서 음악감독직과 음악 행정직을 맡아 했습니다. 이 단체는 처음에는 순탄하게 운영되었어요. 헨델의 오페라 <이집트의 줄리어스 시저>, <타멜란도>, <로델린다>, <아르메토> 등이 이 시기에 제작되었죠. 하지만 1728년부터 이 단체는 경제적인 손실을 보기 시작했습니다. 헨델의 오페라 <아드메토> 공연에서 소프라노 두 명이 무대 위에서 몸싸움을 한 것입니다. 이 사건은 당시 영국 사회에서 큰 논쟁거리가 되었고, 작곡가 존 게이는 <거지 오페라>에서 이 장면을 패러디합니다. 그리고 대성공을 거두죠. 하지만 헨델의 수난은 여기서 그친 게 아닙니다. 무대 위의 난투극도 모자라 헨델의 오페라에 출연했던 성악가들이 출연료 인상을 요구합니다. 왕실 음악원의 재정난으로 오페라 가수 섭외가 점점 어려웠고, 영국에서 입지가 흔들리게 된 헨델은 결국 병을 얻습니다.

　힘들게 건강을 회복하고 런던으로 돌아온 헨델에게 자선 음악회 제안이 들어오는데요. 바로 이때 선보인 음악이 바로 오라토리오 <메시아>입니다. 오라토리오는 오페라와 달리 종교적인 성격이 강한 음악극입니다. 죽다가 살아난 헨델에게 오라토리오는 어쩌면 그의 영혼을 달래 주는 치유제였는지도 모릅니다.

1741년 찰스 제넨스의 대본에 곡을 붙인 <메시아>는 1742년 더블린의 한 공연장에서 초연되는데요. 공연장은 자리를 잡지 못하고 서서 관람하는 사람들로 가득했습니다. 자선 공연이 아닌 일반 극장에서 메시아를 처음 공개한 곳이 바로 로열 오페라 하우스의 전신 코벤트가든이었지요. 안타깝게도 코벤트가든에서의 초연은 실패로 끝났지만, 이후 헨델은 재기에 성공합니다.

오라토리오 <메시아>는 그리스도의 탄생과 수난, 부활의 내용을 다룬 종교적 음악극입니다. 크리스마스가 다가오면 유럽이나 미국의 공연장에서 어김없이 연주되는 곡이기도 한데요. 이 작품의 탄생 과정을 보면 헨델의 구사일생 과정을 작품에 투영한 것이 아닌가 싶기도 합니다.

위그모어 홀

런던 위그모어 36번가에 있는 위그모어 홀은 550명 정도 들어갈 수 있는 작은 공연장입니다. 위그모어 홀의 전신인 벡슈타인 극장은 1901년 독일의 피아노 회사 벡슈타인에 의해 지어졌는데요. 개관 공연 출연진만 봐도 이 극장이 왜 런던 클래식 음악의 전설인지 알 수 있답니다.

1901년 5월 31일과 6월 1일에 열린 개관 공연의 주인공은 이탈리아 피아니스트 페루치오 부조니와 벨기에의 바이올리니스트 외젠 이자이였어요. 개관 공연 이후로 위그모어 홀은 정상급 연주자들이 영국에 온다면 당연히 들러야 하는 공연장이 되었습니다.

위그모어 홀은 20세기 영국에서 가장 인기 있던 건축가 중 한 명인 토머스 콜컷이 설계했습니다. 전체적인 디자인은 석고와 대리석을 사용한 르네상스 양식이며, 반원 모양의 무대가 이 공연장의 상징입니다.

위그모어 홀 또한 세계대전이 터지면서 위기를 겪습니다. 공연장 자체가 독일 기업이 만든 것이었기 때문이죠. 결국 영국의 여론을 의식한 극장 측은 모든 시설과 137대의 피아노를 영국 기업에 매각합니다.

위그모어 홀이 유명해진 것은 이곳을 거쳐 간 수많은 음악가 때문이에요. 작곡가로는 모리스 조제프 라벨, 생상스, 알렉산드르 니콜라예비치 스크랴빈, 프로코피에프, 벤저민 브리튼, 파울 힌데미트, 프랑시스 풀랑크 등 낭만주의 시대 이후 의미 있는 작업을 한 이들이 있죠. 연주자로는 언드라시 시프, 펠리시티 로트, 세실리아 바톨리, 안드레아스 숄, 아르투르 슈나벨 등 유럽에서 가장 인기 있는 연주자들입니다. 위그모어 홀에서의 연주는 중요한 이력이 됩니다. 이름만 들으면 아는 거장들이 지나온 역사적인 장소이기 때문입니다.

위그모어 홀은 자체 기획 공연과 런던 시민들을 위한 음악 관련 사회활동으로도 유명합니다. 또한 위그모어 국제 현악 콩쿠

르가 열리는 곳이기도 한데, 가장 권위 있는 실내악 콩쿠르 중 하나입니다. 카살스, 타카시, 벨체아 콰르텟 등 오늘날 세계 무대에서 활동하는 수많은 현악 4중주단이 이 콩쿠르를 거쳐 갔지요.

위그모어 홀에서는 연간 400회의 공연이 이루어집니다. 1년 내내 클래식 공연이 이뤄지는 것도 모자라 시민을 위한 음악교육까지 하고 있으니 단 한시도 쉬는 날이 없다고 봐도 무방할 것입니다.

위그모어 홀은 개보수공사도 마음대로 진행하기 어렵습니다. 휴관을 반대하는 클래식 음악 연주자들과 클래식 음악을 사랑하는 애호가들의 눈치를 봐야 하니까요.

위그모어 홀의 인물

현악 4중주단 에스메 콰르텟

세계에는 클래식 음악과 관련된 수많은 콩쿠르가 있습니다. 더구나 클래식 음악 콩쿠르 강국인 우리나라 사람들에게 익숙한 콩쿠르가 많죠. 폴란드의 쇼팽 콩쿠르, 벨기에의 퀸 엘리자베스 콩쿠르, 미국의 반 클라이번 콩쿠르 등 한국인 연주자가 입상한

콩쿠르만 말해도 엄청나죠. 콩쿠르를 통해 신예 음악가들이 조명받고 세계 무대로 도약할 기회를 얻습니다. 하지만 이런 콩쿠르는 연주자 개인을 위한 콩쿠르입니다. 클래식 음악 콩쿠르 중에 개인 연주자가 아닌 팀을 이룬 연주자들을 위한 콩쿠르도 있어요. 대표적인 것이 현악 4중주 콩쿠르입니다.

현악 4중주는 보통 2대의 바이올린과 비올라 그리고 첼로로 이뤄진 연주팀입니다. 수많은 작곡가가 현악 4중주 팀을 위한 음악을 작곡했죠. 그만큼 현악 4중주는 음악가들에게 영감을 주는 연주 형태입니다.

위그모어 홀에서 열리는 '런던 위그모어 홀 국제 현악 4중주 콩쿠르'는 1979년에 시작된 포츠머스 콩쿠르를 이어받아 시작된 권위 있는 실내악 콩쿠르입니다. 2018년 이 콩쿠르에서 우승한 한국팀이 있습니다. 바로 젊은 여성 현악기 연주자로 구성된 에스메 콰르텟입니다.

2018년 에스메 콰르텟이 위그모어 홀 콩쿠르에서 우승하자 런던 현지에서는 놀랍다는 반응이었어요. 이유는 통념에 전혀 들어맞지 않는 팀이었기 때문입니다. 4중주단은 네 명의 연주자가 한 몸처럼 움직이며 곡을 연주해야 한다는 인식이 있어서인지 젊은 연주자들로 구성된 세계적인 팀이 드물죠. 영화 <마

지막 4중주>를 보면 현악 4중주단의 연주자들에게 갖는 통념이 무엇인지 짐작할 수 있습니다. 나이가 지긋한 연주자들이 서로의 인생에 깊게 관여되어 있으며 가족 같으면서도 연주자로서는 경쟁자이기도 한 모습이죠.

그런데 에스메 콰르텟은 20~30대의 젊은 여성으로 구성되었으면서 결성된 지 1년 만에 유럽 무대에서 두각을 나타냈답니다. 더구나 위그모어 홀 콩쿠르에서 우승할 당시 이들은 독일에서 한창 공부하고 있는 학생이었습니다.

유럽의 클래식 음악 애호가들이 품었던 고정관념을 깨는 그들의 연주는 보수적인 취향마저 변하게 하고 있어요. 에스메 콰르텟은 쾰른 실내악 콩쿠르, 독일 바이커스하임 실내악 페스티벌, 노르웨이 트론헤임 국제 실내악 콩쿠르 등 유럽의 다양한 실내악 콩쿠르에서 입상하며 자신들의 이름을 알리고 있답니다.

이자이
바이올린을 위한
무반주 소나타, Op.27

위그모어 홀은 어떻게 클래식 음악 연주자의 명예의 전당이 되었을까요? 전설적인 바이올리니스트 외젠 이자이의 개관 연주가 시작이었습니다.

이자이는 1858년 벨기에에서 태어난 바이올리니스트 겸 작곡가입니다. 5세부터 바이올린을 시작해 베를린 필하모닉의 전신으로 알려진 벤야민 빌제 악단의 악장을 역임했죠. 그의 바이올린 연주는 바이올린 연주자들뿐 아니라 작곡가들에게도 존경의 대상이었다고 해요. 특히 드뷔시, 생상스 등 프랑스 작곡가들이 이자이의 연주를 좋아해서 그에게 헌정하는 작품을 남길 정도였습니다.

벨기에에서 열리는 퀸 엘리자베스 국제 콩쿠르는 이자이를 기리는 '이자이 콩쿠르'에서 시작된 콩쿠르인데요. 바이올린 연주를 사랑했던 벨기에 왕비 엘리자베스 폰 비텔스바흐가 이 콩쿠르를 후원하기도 했답니다.

이자이는 당대 가장 유명한 '비르투오소'이기도 했어요. 화려

한 연주 기술을 갖춘 연주자를 이르는 말이죠. 이자이가 작곡한 바이올린곡은 어렵기로 유명합니다. 어떤 곡들은 파가니니의 바이올린 작품보다 어렵다고 해요. 이자이 본인이 어려운 테크닉을 구사할 수 있다 보니 작풍 또한 난해하고 어려운 것이 아닌가 추측합니다.

이자이의 <바이올린을 위한 무반주 소나타>는 6곡으로 구성되는데요. 이자이와 친분이 있던 여섯 명의 바이올리니스트에게 각각 헌정했다고 하네요. 이자이는 바흐 <무반주 바이올린 파르티타>를 연주한 바이올리니스트 조지프 시게티의 공연을 감명 깊게 본 후 이 작품을 만들었다고 해요. 그의 연주회를 본 후 이자이는 단 하루 만에 6개의 소나타를 완성했다고 합니다. 이자이 <바이올린 소나타 2번>은 바흐 <무반주 바이올린 파르티타>의 선율을 직접적으로 언급하기도 해요. 이 곡은 바이올리니스트 사이에도 어렵기로 소문난 곡이라 전곡을 연주한 사람을 찾기 힘들 정도입니다. 개성 강한 바이올리니스트 여섯 명을 위한 곡이니 한 명이 연주하기는 버거울 수 있겠습니다.

이자이는 파가니니 이후 최고의 비르투오소 바이올리니스트이자 현대 바이올린 주법의 창시자로 전해집니다. 바이올린 연주 테크닉의 최고 경지를 보고 싶나요? 그렇다면 이 곡을 추천합니다.

Course 3

로열 앨버트 홀

작은 고추가 맵다는 말을 증명하는 위그모어 홀이 있다면, 그와 반대로 규모로 관객을 압도하는 로열 앨버트 홀도 있답니다.

로열 앨버트 홀은 영국에서 가장 큰 크기를 자랑하는 콘서트 홀입니다. 1851년 빅토리아 여왕의 남편 앨버트 공이 런던에서 만국박람회를 개최합니다. 앨버트 공은 만국박람회 때 얻은 수입금으로 문화 사업에 이바지할 건물을 짓겠다고 계획해요. 안타깝게도 건물 대지를 사는 데 수입금을 다 써버리는 바람에 정작 건축비를 충당하지 못하게 됩니다.

빅토리아 여왕은 영국 사회에서 익숙한 '박스석 팔기'를 시작합니다. 18세기 후반부터 영국 극장의 가장 큰 수입을 차지한

것이 박스석 판매 수익금이었습니다. 극장이 경제적 어려움을 겪을 때마다 박스석 수를 늘림으로써 극복해 나갔을 정도예요. 이는 영국 킹스 극장의 경우를 보더라도 알 수 있습니다. 킹스 극장의 박스석은 처음에는 36석이었지만 19세기에는 박스석만 200석이 넘었답니다. 앨버트 홀의 설계자 헨리 콜은 건축비 마련을 위해 객석 팔기를 제안했고 빅토리아 여왕은 이를 적극적으로 받아들였죠.

로열 앨버트 홀을 계획한 앨버트 공은 정작 개관식을 보지 못하고 1861년에 사망합니다. 1871년 열린 앨버트 홀의 개관식은 앨버트 공을 기리는 행사이기도 했죠. 앨버트 홀은 규모만큼이나 볼거리가 많은 공연장입니다. 무게만 150톤이 되는 파이프 오르간이 있고, 건물 외벽을 장식한 긴 장식 띠에는 1851년 만국박람회와 관련된 그림이 새겨져 있습니다.

단순히 콘서트홀이라고 하기에는 다양한 행사가 이뤄지는 곳이기도 해요. 1908년에는 런던 올림픽 권투 경기가 열렸고, 1969년에는 미스 월드 선발대회, 1995년에는 스티븐 호킹 박사의 강연회가 열리기도 했습니다. 이 밖에도 스모, 육상, 레슬링, 복싱 등의 각종 스포츠 경기, 대중음악 콘서트, 각종 전시회 등이 열리는 다목적 홀이죠. 또한 유럽의 그 어떤 홀보다도 영화에

많이 등장합니다. <영화 X파일>, <브라스드 오프>, <스쿱> 등에 나왔답니다.

이쯤 되면 질문이 생길지도 모르겠네요. '별의별 행사가 다 열린다면서 클래식 음악 공연장으로 소개하는 이유가 뭘까?' 하고요. 말 그대로 별의별 행사가 개최되지만, 이 홀에서 열리는 가장 중요한 행사는 따로 있기 때문이랍니다. 바로 프롬스 축제입니다.

프롬스 축제는 1895년 퀸스 홀의 매니저 로버트 뉴만의 기획으로 만들어진 음악 축제입니다. 18세기 중반 런던의 놀이동산에서 프롬나드 콘서트가 유행했다는 점에서 아이디어를 얻었다고 해요. 뉴만의 아이디어를 헨리 우드 경이 현실화한 것입니다. 산책 음악회라는 공연 이름답게 곡이 연주되는 동안 관객들은 움직이면서 자유롭게 음악을 관람할 수 있었어요. 우드 경은 프롬스 축제를 위한 퀸스 홀 오케스트라를 만들기도 했습니다. 1895년 프롬스 축제의 개막 곡은 바그너의 <리엔치> 서곡이었습니다. 이후 우드 경은 대중들에게 익숙하고 음악적으로 까다롭지 않은 곡을 선정하며 프롬스 축제만의 레퍼토리를 세웁니다. 하지만 프롬스 축제도 세계대전을 피할 수는 없었죠.

1941년 프롬스 축제가 열리던 퀸스 홀이 독일군의 공습을 받

습니다. 퀸스 홀이 불타 버리면서 프롬스 축제는 로열 앨버트 홀로 장소를 옮겨요. 이때부터 로열 앨버트 홀에서의 프롬스 축제가 시작됩니다.

프롬스 축제는 매년 7월 초부터 9월 중순까지 약 2개월간 이어집니다. 축제 기간에는 우드 경의 흉상이 무대를 장식하죠. 프롬스 축제의 클래식 레퍼토리는 매년 다르게 기획되지만, 사람들에게 익숙한 음악과 프롬스 축제를 위한 새로운 음악이 동시에 소개되는 것 또한 이색적이라 할 수 있습니다. 축제 기간 내내 BBC 방송국은 프롬스 축제를 중계하고요. 이 축제는 전 세계인이 기다리는 클래식 음악 축제죠. 따라서 클래식 음악 애호가들에게는 '로열 앨버트 홀은 프롬스 축제가 열리는 곳'이라는 인식이 강하답니다.

로열 앨버트 홀의 인물

작곡가 본 윌리엄스

사람들에게 알고 있는 클래식 음악가를 말해 보라고 하면 몇몇 이름이 단골로 나오죠. 바흐, 헨델, 모차르트, 베토벤, 하이든 정

도가 가장 많이 나오고, 조금 더 알면 드뷔시, 베르디, 차이콥스키, 슈만, 쇼팽 등이 등장합니다. 그럼, 영국에서 태어난 음악가 중 떠오르는 이름이 있나요?

19세기까지 서양 음악의 주도권은 프랑스, 이탈리아, 독일이 쥐고 있었어요. 그러다가 19세기 말부터 민족주의가 발달하면서 유럽의 다른 나라들의 음악도 개성을 찾기 시작하죠. 그런데 영국의 음악가들은 아직도 우리에게 낯선 존재입니다.

본 윌리엄스는 1872년 영국에서 태어난 작곡가입니다. 윌리엄스는 영국 클래식 음악에 많은 영향을 미쳤습니다. 그의 음악은 영국 전통민요와 엘리자베스 여왕 시절의 음악에 많은 영향을 받았거든요. 그래서 영국적인 클래식 음악을 작곡한 음악가라고 말할 수 있습니다. 전반적인 작곡 스타일은 영국 민요의 특징을 기존 클래식 음악 형식에 잘 융합하는 특징이 있습니다.

로열 앨버트 홀에서는 그의 곡이 많이 연주됩니다. 그중에서도 1964년 윌리엄스의 <교향곡 8번> 실황 음반은 로열 앨버트 홀의 주요 실황 연주 음반으로 꼽혀요. 연주는 BBC 심포니가 했고 지휘는 레오폴드 스토코프스키가 맡았습니다. 로열 앨버트 홀과 BBC 심포니, 윌리엄스 곡의 조합은 이때가 처음이 아닙니다. 윌리엄스의 <교향곡 6번>은 앨버트 홀에서 처음 연주되었는데요.

이때 연주를 맡은 것도 BBC 심포니 오케스트라였죠. 제2차 세계 대전이 끝난 후 공개된 이 곡은 전쟁과 평화의 염원을 묘사한다는 평을 받습니다.

로열 앨버트 홀에서
감상하는 클래식 음악

엘가
위풍당당 행진곡

프롬스 축제는 기간이 긴 만큼 다양한 클래식 곡이 연주됩니다. 하지만 이 축제의 상징처럼 쓰이는 곡은 따로 있어요. 바로 에드워드 엘가의 <위풍당당 행진곡>입니다.

엘가는 1857년 영국에서 태어났어요. 작곡과 지휘를 했고 교회에서 오르가니스트로 활동하며 음악 활동을 해나갔지요. 엘가가 건반 악기 연주자로 활동한 것에는 아버지의 영향이 컸답니다. 아버지가 피아노 조율사였거든요.

가난한 피아노 연주자이자 선생님으로 살아가던 엘가의 가장 큰 조력자는 아내인 캐롤라인이었습니다. 캐롤라인은 엘가에게 피아노를 배우던 중 사랑에 빠졌는데요. 엘가에게 영감을 주는

인물이었다고 해요. 이 사실을 나타내듯 엘가는 캐롤라인과 결혼 후 작곡가로서 성공을 거두기 시작합니다.

1899년 <수수께끼 변주곡>을 성공하며 영국 인기 작곡가로 거듭난 엘가는 영국 왕실의 작곡 의뢰를 받습니다. 에드워드 7세의 대관식에 사용할 음악을 만들라는 의뢰였어요. 이때 만들어진 곡이 <위풍당당 행진곡>입니다.

국왕 에드워드 7세는 <위풍당당 행진곡>을 듣고 매우 흡족해했어요. 기존의 곡에 가사를 붙여 <희망과 영광의 나라>라는 곡을 만들게 하죠. 이 노래는 제1차 세계대전 당시 군인들의 사기를 돋우는 음악으로 애용되면서 영국인들에게 제2의 국가처럼 여겨진답니다. <위풍당당 행진곡>은 각각 다른 5개의 곡으로 이루어진 행진곡입니다. 거기에 <희망과 영광의 나라>를 합해 6개의 구성으로 연주되기도 합니다.

이 음악이 울려 퍼지면 프롬스 축제의 마지막을 알리는 신호가 되죠. 곡이 연주되는 순간 영국 국기를 흔들며 흥겨워하는 관객들을 보는 것도 이 축제의 묘미라고 할 수 있습니다.

RUSSIA

러시아

러시아풍 클래식의 시작

러시아는 세계에서 영토가 가장 커요. 땅이 넓은 만큼 인종도 다양하고 문화도 다채롭습니다. 국토의 끝과 끝은 같은 러시아인데도 한쪽은 낮이고 다른 한쪽은 밤이에요. 어느 정도로 큰 나라인지 상상이 가나요?

러시아는 17세기 왕족 시대가 성립되면서 경제적으로 조금씩 발전했습니다. 따라서 러시아의 문화는 이때부터 발전했어요. 이후 공산주의 시기를 지나 지금의 연방공화국 체제를 선택하기까지, 러시아 문화가 다채로운 건 당연한 일일지도 모릅니다.

19세기 중반까지 클래식 음악은 프랑스, 독일, 이탈리아 이렇게 3국이 중심이었어요. 러시아를 비롯한 다른 나라들은 이들의

음악을 모방해 음악을 만들었기 때문에 유럽 전반의 음악은 매우 비슷했습니다. 그러다가 러시아는 의문이 생겼습니다. '왜 다른 나라의 곡을 연주하지? 우리도 전통 음악이 있잖아!'

각 나라의 전통적인 요소를 넣어 만드는 곡을 민족주의 음악이라고 합니다. 민족주의 음악은 19세기 말부터 유럽 전역에서 나타났지만, 시작은 러시아라고 볼 수 있어요. 러시아는 음악 발전에 적극적이었습니다. 음악가들을 유학 보내고 작곡가들을 후원했지요.

미하일 이바노비치 글린카는 고전주의 음악을 러시아 민요와 접목하며 새로운 음악을 창조했습니다. 특히 오페라 <황제에게 바친 목숨>, <루슬란과 류드밀라>는 러시아의 전통적인 색을 강하게 드러내면서 완성도도 높아 현재까지 많은 사랑을 받고 있습니다.

글린카 이후 러시아 음악에서 민족주의 성격이 더욱 강하게 나타났습니다. 특히 러시아 5인조라고 불리는 밀리 알렉세예비치 발라키레프, 체자르 큐이, 알렉산드르 보르딘 등은 유럽의 작곡 기법은 무시하고 러시아 민속음악을 적극적으로 사용했죠. 이들의 음악을 들으면 러시아풍이 무엇인지 느낄 거예요.

발라키레프의 <이슬라메이>, 보로딘의 오페라 <이고리 공>, 무소륵스키의 <전람회의 그림>은 꼭 들어 보길 권합니다.

차이콥스키의 발레 음악

유행이라고 해도 따라 하지 않는 것들이 있지요? 모두가 청바지를 입고 다녀도 나는 면바지가 어울리면 굳이 청바지를 입지 않아도 되죠. 음악도 마찬가지입니다. 민족주의 음악은 19세기 러시아의 큰 흐름이었지만 흐름을 따르지 않는 이도 많았습니다. 대표적인 작곡가가 차이콥스키입니다.

차이콥스키는 러시아 5인조와 같은 시기에 활동했지만 그들과 다른 스타일, 전통적인 유럽의 형식을 추구했어요. 러시아 특유의 색깔을 전혀 사용하지 않은 것은 아니었지만 그 영향력은 미미했습니다. 그의 음악은 한국에서 특히 많은 사랑을 받아요. 한 설문조사에 따르면 우리나라에서 가장 많이 연주되는 곡이

차이콥스키의 곡이라고 합니다.

차이콥스키 음악에서 우리가 꼭 알아야 할 것은 발레 음악입니다. 발레 <호두까기인형>, <백조의 호수>, <잠자는 숲속의 공주>를 알 거예요. 크리스마스 시즌만 되면 전 세계 공연장에 꼭 등장하는 <호두까기인형>의 음악이 차이콥스키의 작품입니다. 차이콥스키는 발레를 매우 좋아했다고 해요. 그의 발레 음악을 들으면 발레를 얼마나 사랑했는지 느낄 수 있지요.

발레는 음악과 마찬가지로 원래는 이탈리아나 프랑스 사람들이 즐기던 춤이었습니다. 그런데 18세기 말 프랑스의 정치 상황이 혼란해지고 이틈을 타 유명한 프랑스 무용수들이 러시아로 들어오면서 러시아 발레가 발전하기 시작했습니다.

러시아 사람들은 지금까지도 발레 공연을 매우 좋아합니다. 1년 내내 발레 공연을 볼 수 있는 나라이니 얼마나 인기인지 알겠죠? 세계적으로 유명한 볼쇼이 발레단과 마린스키 발레단 외에도 러시아에는 수준급 발레단이 많습니다. 훌륭한 발레단이 많다 보니 발레 공연이 많아지고 좋은 발레 음악이 계속 만들어집니다. 그럼 아름다운 발레와 음악을 즐길 수 있는 공연장으로 가볼까요?

러시아 공연장 투어

Course 1
볼쇼이 극장

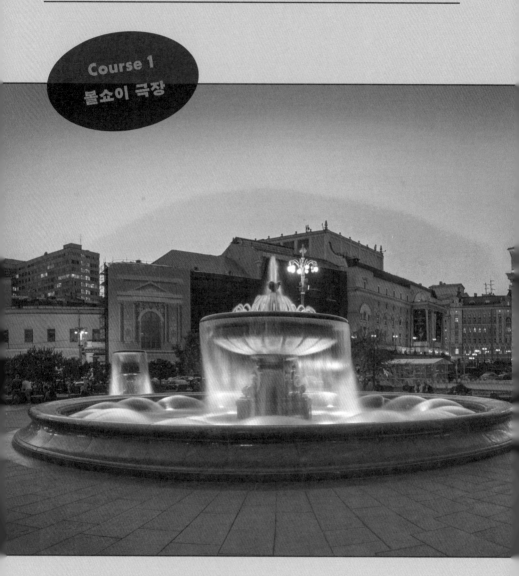

테트랄나야 광장 한가운데에 자리 잡은
볼쇼이 극장은 발레 공연으로 유명하다.

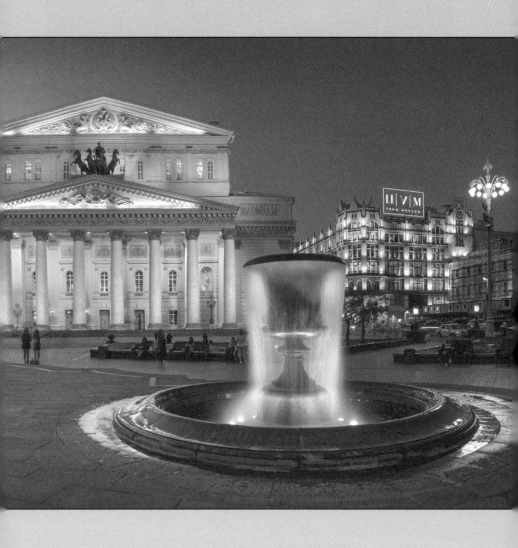

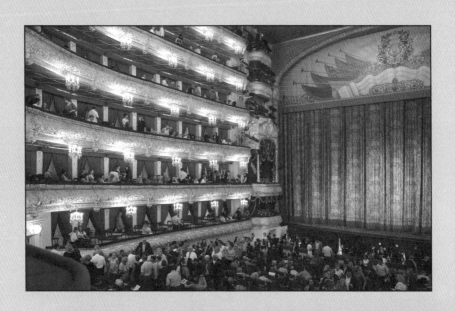

안무가 유리 그리고로비치는 볼쇼이 발레단을
전 세계인에게 알리는 역할을 했다.

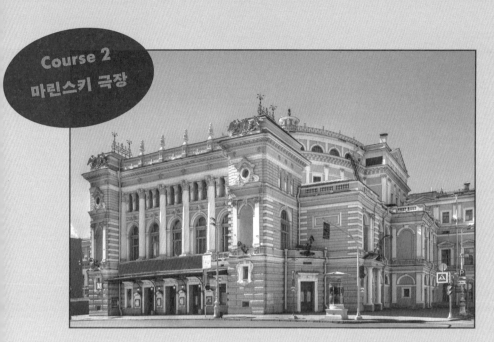

러시아를 대표하는 공연장으로,
볼쇼이 극장과 경쟁 관계다.

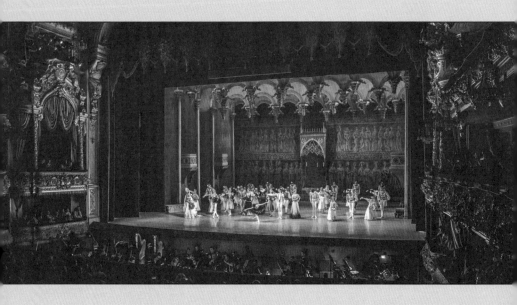

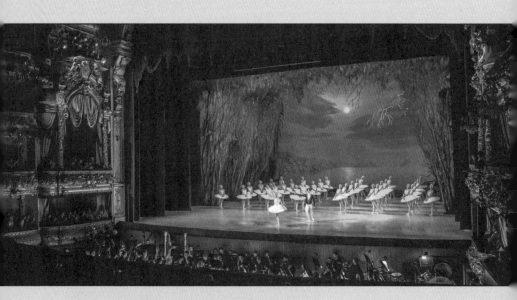

자체 제작한 오페라, 음악, 발레 작품이
전 세계적으로 인정받으며 명성을 얻었다.

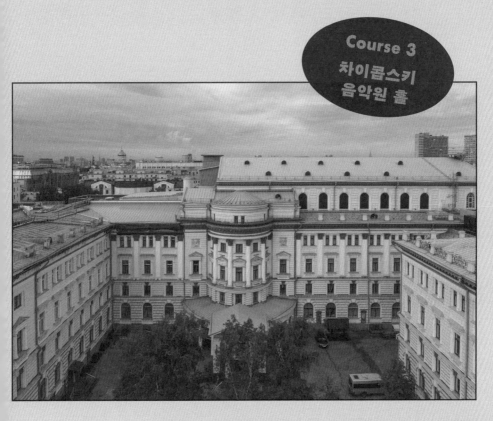

Course 3
차이콥스키
음악원 홀

대극장, 소극장, 라흐마니노프 홀 등 여러 개의 홀로 구성되며,
크고 작은 클래식 음악 공연과 국제 콩쿠르가 열리는 장소다.

볼쇼이 극장

볼쇼이 극장은 1776년 페트로프스키 왕자의 개인 극장에서 시작했습니다. 혼자만의 즐거움을 위해 연극과 발레를 상연하던 극장이 1781년 시민을 위한 극장으로 바뀐 거죠. 역사가 오래된 공연장답게 볼쇼이 극장은 많은 사건 사고를 겪었습니다. 큰 화재만 여러 차례 있었죠.

첫 번째 화재는 1805년에 일어났습니다. 건물 전체가 타버렸기 때문에 극장에서 일하던 단원들은 떠돌이 생활을 해야 했습니다. 다행히 1808년에 새로운 건물이 지어졌고 이때 페트로프스키 공연장에서 아르바트 공연장으로 이름이 바뀌었습니다. 하지만 3년도 안 되어서 또 화재가 일어납니다. 그래서 1825년

볼쇼이 페트로프스키 공연장이라는 이름으로 다시 바꿉니다. 그런데 1853년 또 불이 나지요. 이쯤 되면 똑같은 장소에 극장을 만들고 싶지 않을 거 같아요. 하지만 그 자리에 새로운 건물을 다시 짓기 시작합니다.

오늘날의 모습이 된 것은 1856년이었습니다. 기둥 몇 개만 남고 다 타버린 건물을 앨버트 카보스라는 건축가가 재건했죠. 볼쇼이 극장에서는 많은 발레와 오페라가 공연되었어요. 이는 페트로프스키 왕자 때부터 주로 연극이나 발레를 공연했던 것에 기인합니다. 물론 현재에는 음악 공연도 하고 다양한 문화교육도 진행하지만 그래도 볼쇼이 극장 하면 역시 발레 공연이 떠오르는 것은 어쩔 수 없는 일입니다.

볼쇼이 극장은 테트랄나야 광장 한가운데에 있어요. 지하철을 타고 가다 플로샤디 레볼류치역에 내리면 넓은 광장이 펼쳐지고 그 중심에 있는 극장을 만날 수 있습니다. 러시아는 지하철역에서도 소지품 검사를 합니다. 당연히 공연장에 입장할 때도 가방 안을 검사하니 너무 큰 물건을 가지고 입장하면 제지를 당할 수 있다는 걸 잊지 마세요.

하나의 무대를 완성하는 데에는 많은 사람의 노력이 들어갑니다. 무대를 만드는 사람, 음악을 만드는 사람, 그 위에서 공연하는 사람이 있으니까요. 모두의 역할이 중요하지만, 발레에서 특히 눈여겨봐야 할 역할이 있어요. 바로 안무가입니다. <백조의 호수>라도 모두 같은 <백조의 호수>가 아니지요. 차이콥스키의 음악에 맞춰 발레리나와 발레리노가 춤을 추는 것은 같지만 어떤 안무가가 안무를 만들었냐에 따라 무대의 개성이 생겨난답니다.

그런 의미에서 유리 그리고로비치는 볼쇼이 발레단을 대표하는 안무가입니다. 그는 1964년부터 1995년까지 볼쇼이 극장에서 활동했는데요, 볼쇼이 발레단은 유리 그리고로비치 전후로 나뉜다고 할 정도입니다. 그만큼 그의 안무는 독보적이었어요. 마린스키 발레단과 비교해 인지도가 낮았던 볼쇼이 발레단을 전 세계인에게 알린 것도 바로 그리고로비치입니다. 그리고로비치의 <호두까기인형>, <스파르타쿠스>, <로미오와 줄리엣>, <황금시대>, <이반 뇌제> 등은 전 세계 발레단에서도 공연 중

이고 우리나라 국립발레단이 크리스마스 시즌에 올리는 <호두까기 인형>도 그리고로비치의 안무 버전입니다.

볼쇼이 극장에서
감상하는 클래식 음악

차이콥스키
호두까기인형

발레 공연을 본 적이 없다면 의문이 들지도 모르겠습니다. '안무가가 그렇게 대단한 존재인가? 똑같은 음악에 춤을 추는 것인데 뭐가 다른 거지?' 발레 안무가는 대중에게 낯선 존재임이 분명하니 이런 궁금증이 생길 수 있다고 생각합니다.

<호두까기인형>을 예로 똑같은 음악에도 안무가에 따라 공연이 어떻게 변하는지를 살펴볼게요.

<호두까기인형>은 앞에서 말한 그리고로비치 외에도 롤랑프티, 게오르게 발란친, 루돌프 누레예프 등 수십 명의 발레 안무가가 그들만의 이야기로 재탄생시킨 작품입니다. 여기서 재탄생이라는 말에 집중해 주세요. 그리고로비치가 차이콥스키의 음악을 자신만의 색깔로 어떻게 바꾸었는지 알아볼 것입니다.

<호두까기인형>은 차이콥스키가 1892년에 완성한 발레 모음곡입니다. 마린스키극장에서 차이콥스키에게 의뢰한 곡이죠. 2막에는 여러 나라 인형이 나와 춤추는 부분이 있습니다. '중국 인형의 춤', '아라비아 춤', '갈대피리의 춤' 등 차이콥스키의 곡 제목에서 유추할 수 있지요. 그런데 그리고로비치는 아라비아 춤에서 인도 인형을 등장시킵니다. 갈대피리의 춤에서는 프랑스 인형이 강아지를 끌고 나오지요. 하지만 관객들은 전혀 이질감을 느끼지 못합니다. 춤이 차이콥스키의 음악에 찰떡같이 어울리기 때문입니다.

안무가는 정해진 이야기와 만들어진 음악에 상상력을 발휘해 또 하나의 예술 작품을 만듭니다. 만약 크리스마스마다 전 세계를 돌아다니며 여행한다면, 저마다의 개성이 가득한 <호두까기인형>을 만날 수 있을 거예요. 차이콥스키의 발레 음악만큼 전 세계 안무가에게 사랑받는 음악도 없거든요. 어쩌면 차이콥스키의 음악에 안무가의 무한한 상상력을 이끄는 특별한 매력이 있기 때문인지도 모르겠네요. 그럼 이제 이 멋진 음악을 차이콥스키에게 의뢰한 마린스키 극장으로 가보겠습니다.

마린스키 극장

러시아를 대표하는 극장이라고 하면 보통 모스크바의 볼쇼이 극장과 상트페테르부르크의 마린스키 극장을 꼽습니다. 두 극장 모두 세계적인 발레단과 오페라단이 있으며 유서가 깊기 때문이죠. 두 극장의 발레나 오페라 공연을 비교하기도 해요. 어찌 보면 경쟁일 수 있습니다.

이 경쟁 관계는 역사가 매우 깊은데요. 마린스키 극장의 시초가 볼쇼이 극장 맞은편에 세워졌던 공연장이었기 때문입니다. 서커스 공연장이었던 이곳은 1859년 불타 버렸고 당시 러시아 군주였던 알렉산드로 2세의 명령으로 공연장을 짓게 되죠.

마린스키 극장은 여러 개의 이름을 거쳤어요. 황실 마린스키

극장, 러시아 국립 오페라와 발레 아카데미, 키로프 극장 등이 모두 마린스키 극장의 이전 이름입니다. 공연장 이름이 여러 번 바뀌다 보니 헷갈릴 수 있는데, 같은 장소에 지어진 극장은 모두 마린스키 극장의 이전 모습이라고 생각하면 된답니다.

극장이 오늘날의 모습을 갖추게 된 것은 1970년입니다. 1968~1970년의 재건축공사를 통해 건물 왼쪽이 더욱 확장되었습니다. 건축가 살로메야 겔퍼가 설계한 것으로, 이곳에 리허설실, 작업실 등 좀 더 나은 공연을 위한 장소를 마련했습니다.

마린스키 극장이 현재의 명성을 얻은 것은 자체 제작한 오페라, 음악, 발레 작품이 전 세계적으로 인정받았기 때문입니다. 대표 작품으로는 차이콥스키 오페라 <유진 오네긴>과 <스페이드 여왕>, <호두까기인형>, 프로코피예프의 발레 음악 <로미오와 줄리엣>, <신데렐라> 등을 예로 들 수 있습니다.

마린스키 극장은 수용 인원의 한계로 증축을 거듭하고 있습니다. 현재 상트페테르부르크에는 마린스키 1, 2 극장과 마린스키 콘서트홀이 있고 블라디보스토크에도 지부 형식의 마린스키 극장이 있습니다.

마린스키 극장의 인물

발레리노 **김기민**

마린스키 극장에서 우리가 꼭 알아야 할 인물이 있어요. 우리나라의 김기민 발레리노입니다. 김기민은 한국예술종합학교에서 발레를 공부하다 2011년 마린스키 극장에 캐스팅됩니다. 마린스키 발레단은 매우 폐쇄적인 공연단으로, 아시아인이 입단한 것은 김기민 발레리노가 최초입니다. 지금까지도 마린스키 발레단의 유일한 아시아인 수석 무용수죠.

김기민은 상트페테르부르크의 스타라고 할 정도로 러시아에서 인기가 많아요. 한국에서 왔다고 말하면 "김기민의 나라에서 왔구나" 하고 반길 정도예요. 러시아에서는 발레가 대중적인 예술인 만큼 TV 프로그램에 종종 출연하기도 해서 김기민은 상당히 유명하답니다.

그뿐만이 아니에요. 2016년에는 러시아 발레인들의 꿈의 상, 브누아 드 라 당스의 남자 최고 무용수상을 받으면서 명실공히 러시아 최고의 발레리노로 인정받았습니다.

김기민은 마린스키 발레단에서 인정받아야만 오를 수 있는 개인 리사이틀도 벌써 두 번이나 열었는데요, 마린스키 극장을

방문한다면 김기민의 공연을 찾아보길 추천합니다. 티켓을 구하기가 하늘의 별 따기지만요.

마린스키 극장에서 감상하는 클래식 음악

글린카
황제에게 바친 목숨

발레 공연 티켓을 못 구했다고 크게 실망할 필요는 없어요. 마린스키 극장에서 볼 수 있는 예술 공연의 종류는 너무나 다양하거든요. 마린스키 극장이 증축을 거듭할 수밖에 없는 이유도 여기에 있습니다. 예술성 높은 무용, 오페라, 음악 작품을 찾는 러시아 관객들이 그 원동력이지요.

사람들은 오페라 하면 보통 이탈리아를 많이 떠올립니다. 전세계적으로 공연되는 오페라 <아이다>, <리골레토>, <라보엠>, <세비야의 이발사> 등을 모두 이탈리아 작곡가들이 만들었기 때문이죠. 하지만 러시아 사람들도 오페라를 매우 좋아합니다. 극장에 소속된 오페라단이 있고 창작 오페라를 자주 만드는 것을 보면 그들의 오페라 사랑을 알 수 있지요.

러시아 사람들에게 오페라는 매우 친숙한 장르입니다. 러시아 역사에서 가사가 있는 음악은 정치적으로 이용되는 경우가 많았기 때문이지요. 음악이 사람들의 정서에 미치는 영향력을 악용하는 일이지만, 그러한 이유로 수준 높은 오페라가 만들어지기도 하니 참 아이러니하네요. 글린카의 오페라 <황제에게 바친 목숨>은 음악이 정치적으로 어떻게 이용되는지 잘 보여주는 예인데요. 여기서 조금 더 알아보겠습니다.

글린카는 1804년 러시아 노보스파스코예라는 지역에서 태어났어요. 부유한 환경에서 자란 덕에 어릴 때부터 예술적 소양이 높았지만, 음악가가 되고 싶어 하지는 않았습니다. 철도성에 취업해 단조로운 생활을 이어갔어요. 하지만 결국 안정적인 직업을 포기하고 전업 음악가의 길을 선택합니다.

유럽 여기저기를 여행하며 많은 음악가와 교류하던 글린카는 자기 음악에 러시아 민족의 색을 넣고 싶었어요. 오페라 <황제에게 바친 목숨>의 원래 제목은 <이반 수사닌>이었습니다. 이반 수사닌은 17세기 폴란드와 러시아 전쟁에서 활약한 농민 영웅입니다. 러시아와 러시아 사람들에게 애정이 있었던 글린카는 음악에 그 애정이 녹아나길 바랐고, 그래서 그 이야기를 택했을 겁니다. 하지만 이 곡은 초연부터 정치적 상황에 휘둘립니다.

1836년 페테르부르크 황실 대극장**마린스키 극장의 전신**에서 초연되었을 때 황제는 오페라의 제목을 바꾸라고 했습니다. 글린카는 명령을 받아들였고요.

그런데 1917년에는 제목이 <황제에게 바친 목숨>이란 이유로 공연이 금지됩니다. 러시아혁명이 일어난 직후로 공산정권이 들어섰던 시기였거든요. 그뿐만이 아닙니다. 이 오페라는 1939년 다시 <이반 수사닌>으로 제목이 바뀌는데요. 오페라의 내용까지 대폭 수정합니다. 나라를 위해 희생하는 국민의 이야기를 주된 소재로 하는 내용으로요.

글린카의 <황제에게 바친 목숨>이 러시아에서 다시 상영되는 데는 70여 년의 세월이 걸렸습니다. 러시아에서는 아직도 많은 오페라가 상연되고 있고, 정치적 색깔이 강한 내용의 오페라도 있습니다. 하지만 예술성이 뛰어난 작품이 정치적으로 이용되는 경우도 많습니다.

러시아에서 오페라 공연을 직접 봤을 때 두 가지 점에서 놀랐습니다. 우선 연주자와 오페라단원들의 뛰어난 실력에 놀랐고, 러시아어를 전혀 모르는 외국인이 봐도 조국에 대한 충성을 이야기하는 내용이 느껴져 두 번 놀랐지요.

공연은 보면 볼수록 새로운 것이 보이고 여러 가지 생각을 하

게 합니다. 글린카의 <황제에게 바친 목숨>을 들으며 여러분들
은 어떤 생각들을 펼쳐 나갈지 궁금합니다.

Course 3

차이콥스키 음악원 홀

차이콥스키 음악원 홀은 차이콥스키 음악원이라는 음악학교 안에 있는 음악 홀입니다. 차이콥스키 음악원의 정식 명칭은 표트르 일리치 차이콥스키 모스크바 국립음악원이에요. 참 길죠? 그래서 모스크바 음악원 또는 차이콥스키 음악원이라고 간단히 줄여서 부르죠. 저는 차이콥스키 음악을 좋아하니 이 책에서는 차이콥스키 음악원이라고 하겠습니다.

차이콥스키 음악원은 1866년 음악 교사이자 피아니스트인 니콜라이 루빈스타인이 설립했습니다. 이 학교는 1860년경 루빈스타인의 집에서 진행하던 음악 수업에서 시작되었는데요. 음악 기초 이론을 포함해 합창, 피아노, 바이올린 등을 가르쳤습

니다. 1866년부터 차이콥스키가 이 학교에서 음악 이론을 가르치기 시작했고요. 차이콥스키 음악원이라는 이름은 1940년 학교가 국립학교로 바뀌면서 생겨난 명칭이죠.

차이콥스키 음악원은 현재까지도 러시아 최고의 음악 교육 기관이에요. 이곳을 졸업한 세계적인 음악가의 수가 상당합니다. 작곡가 세르게이 라흐마니노프, 피아니스트 스크랴빈과 블라디미르 아시케나지, 바이올리니스트 레오니트 보리소비치 코간이 대표적입니다. 우리나라의 많은 음악가도 이곳에서 공부했어요. 피아니스트 임동혁도 이곳 출신입니다.

차이콥스키 음악원 홀은 대극장, 소극장, 라흐마니노프 홀, 루빈스타인 박물관 홀 등 여러 개의 홀로 구성되어 있으며 크고 작은 클래식 음악 공연과 국제 콩쿠르가 많이 열리는 장소입니다. 차이콥스키 국제 콩쿠르가 진행되는 곳이기도 하지요. 음악을 전공하거나 클래식 음악에 관심이 많다면 클래식 음악만을 위한 장소인 차이콥스키 음악원 극장에 가보길 권합니다.

작곡가
표트르 일리치 차이콥스키

차이콥스키 음악원 홀을 소개하면서 차이콥스키를 소개하지 않을 수 없죠. 러시아에는 라흐마니노프, 림스키코르사코프, 스크랴빈 등 많은 클래식 음악가가 있지만, 가장 잘 알려진 음악인은 차이콥스키일 것입니다.

차이콥스키는 1840년 러시아의 작은 도시 봇킨스크에서 태어났습니다. 어렸을 때부터 뛰어난 음악적 재능을 보였지만 부모님의 강요로 법률을 전공합니다. 하지만 음악을 향한 열정을 버리지 못하고 1864년 상트페테르부르크 음악원에 입학하죠. 이곳에서 안돈 루빈스타인을 만나는데요. 그는 차이콥스키 음악원을 설립한 니콜라이 루빈스타인의 형입니다. 이때의 인연으로 차이콥스키는 음악원에서 교수 생활을 할 수 있었습니다.

차이콥스키는 1876년 이후 러시아 철도 부호의 미망인 폰 메크 여사의 후원을 받으며 전 세계에서 음악 활동을 합니다. 자신이 만든 곡을 직접 지휘하며 연주 여행을 다니던 중 1892년 러시아로 급작스럽게 귀국합니다. 그리고 상트페테르부르크에서

교향곡 <비창>을 초연한 후 얼마 되지 않아 사망했습니다.

당시 러시아는 차이콥스키의 세계적인 명성을 나라의 선전 도구로 이용했습니다. 루빈스타인이 세운 음악원이 졸지에 차이콥스키의 음악원이라는 이름을 얻게 된 것도 그런 이유에서였겠죠.

2022년 러시아가 우크라이나를 침공한 이후로 국제 음악 콩쿠르 연맹에서는 차이콥스키 콩쿠르의 국제 음악 콩쿠르 자격을 박탈했습니다. 당연한 조치라는 여론이 지배적이었는데요. 이 책에서는 이 문제를 조금 다른 방향에서 이야기해 보려 합니다. 차이콥스키는 민족주의가 유행하던 19세기 러시아에서 유럽 음악의 형식을 지키던 음악가였어요. 러시아 민족적 색깔이 옅은 작곡가였지요. 더불어 영국의 음악학자 데이비드 클리퍼드 브라운은 차이콥스키의 죽음의 배후에 러시아 정부의 압력이 있었을 것이라는 주장을 펼칩니다. 차이콥스키가 동성애자라는 이유로 명예 법정에 섰고, 이 때문에 자살했다는 이야기였죠.

음악가의 삶과 죽음에 관해서는 학자마다 다른 의견을 내세우기에 무엇이 사실이라고 쉽게 단정 짓기는 어렵습니다. 하지만 브라운의 주장이 사실이라면 살아생전에는 정부에게 탄압받고, 죽어서는 러시아의 선전 도구로 이용되다가, 러시아가 국제

적으로 비난받자 다시 차가운 대우를 받는 차이콥스키가 안타
깝다는 생각이 듭니다.

차이콥스키 음악원 홀에서
감상하는 클래식 음악

 차이콥스키
피아노 협주곡 1번

차이콥스키 콩쿠르 이야기를 좀 더 해볼게요. 2011년 이 콩쿠
르에서 정말 재미있는 광경이 펼쳐졌습니다. 한국인 수상자들
이 역대급으로 많았기 때문이죠. 성악 부문에서는 소프라노 서
선영과 베이스 박종민 1위, 바이올린 부문 이지혜 3위, 피아노
부문 손열음 2위, 조성진 3위. 이렇게 다섯 명이나 됩니다. 미국
국적인 박종민을 뺀다고 해도 한국인이 네 명이나 상을 받은 것
이지요.

차이콥스키 콩쿠르는 다른 콩쿠르에 비해 여러 분야로 나눠
치러집니다. 피아노, 바이올린, 첼로, 성악. 다른 콩쿠르에서 찾
기 힘든 관악기 부문도 있습니다. 특별히 피아노 부문을 살펴보
려 해요. 역대 수상자 명단에 우리나라 연주자가 유독 많기도 하

고 러시아 피아니즘에 관해 이야기를 나눠 보고 싶거든요.

미술사에서 '~니즘nism'이라는 단어가 붙으면 '~파' 또는 '~주의'라는 의미가 됩니다. 미술에서 인상파, 야수파, 표현주의처럼 말이죠. 공통적인 특징을 띠는 예술가들을 묶어서 표현하는 것인데요. 음악에도 비슷한 것이 있습니다. 러시아 피아니즘이란 뭘까요? 쉽게 말하면 러시아 사람처럼 피아노를 치는 연주자들을 가리킵니다. 여기서 또 질문이 생길 거예요. '도대체 러시아 사람은 피아노를 어떻게 친다는 거지?'

대표적으로 몇 가지 특징을 이야기해 볼게요. 우선 기교가 우수합니다. 날씨가 추워서 연습만 하는 거 아니냐는 우스갯소리가 있을 정도로 연습을 지독하게 한다고 해요. 두 번째로는 힘 있는 연주력입니다. 피아노가 부서질 것 같은 강렬함이 특징입니다. 마지막으로 이 두 개의 특징이 공존한다는 것이 핵심이에요. 기계적으로 정교한 기술을 펼쳐 나가면서도 정열과 자유로움도 선보이죠. 양극단의 모습을 다 갖추는 것을 보통 러시아 피아니즘이라고 일컫습니다.

이렇게 뚜렷한 색깔을 가지고 있는 러시아의 피아노 콩쿠르에서 우리나라 피아니스트가 꾸준히 두각을 나타내는 것이랍니다. 한마디로 기교와 자유로움 모두를 갖춘 연주자가 한국

에 많다는 말이에요. 역대 수상자 명단을 보면 알 수 있습니다. 1974년 정명훈 2위, 1994년 백혜선 3위, 2002년 임동민 5위, 2007년 임동혁 4위, 2011년 손열음 2위, 조성진 3위.

2011년 차이콥스키 콩쿠르 결승 무대에서 차이콥스키의 <피아노 협주곡 1번>을 연주하는 손열음을 보고 '저것이 바로 러시아 피아니즘이구나!'라고 생각했습니다. 러시아 작곡가를 기리는 콩쿠르에서 체구가 작은 동양인 여성의 연주를 듣고 러시아 피아니즘을 논한다고 하면 웃을지도 모르겠지만요. 국적, 성별, 정치적 상황을 모두 떠나서 훌륭한 연주는 결국 통한다고 생각합니다. 우리나라 연주자들이 전 세계 곳곳에서 그 사실을 증명하고 있기도 하고요.

차이콥스키의 <피아노 협주곡 1번>은 1874년 차이콥스키가 경제적으로나 정신적으로 매우 힘든 시기에 완성한 곡입니다. 차이콥스키는 이 곡을 차이콥스키 음악원의 창시자인 루빈스타인에게 처음으로 보여 주었는데요. 루빈스타인은 혹평했다고 합니다. 친한 친구이자 일자리를 준 사람의 비판은 큰 상처가 되었죠.

하지만 이 곡은 1875년 미국 보스턴에서 뜻밖의 큰 성공을 거두고, 나중엔 루빈스타인조차 자신의 레퍼토리에 넣기 시작했

습니다. 현재 차이콥스키 <피아노 협주곡 1번>은 전 세계 피아니스트에게 사랑받는 곡이자 가장 많이 연주되는 곡이라고 할 수 있습니다. 기교적으로 뛰어나야지만 연주할 수 있기에 도전 과제인 동시에 아름다운 선율이 마음을 사로잡기 때문이기도 하죠.

러시아 음악은 참 신비롭습니다. 지리적으로는 유럽과 아시아를 잇고, 역사가 복잡하며, 인종도 다양해서일까요? 들으면 들을수록 새로운 모습을 보여 줍니다. 절망 속에서도 희망을 찾고, 이성적인 기교와 자유로운 정열이 공존하며, 정치적 색깔이 강하면서도 정치적인 것에서 멀리 벗어나 있기도 하죠. 카멜레온 같은 매력 덕분에 전 세계에서 러시아의 음악을 끊임없이 찾는지도 모르겠네요.

UNITED STATES OF AMERICA

미국

흉내에서 개성으로

다양한 민족이 결합한 나라라고 하면 즉시 떠오르는 나라가 있죠? 바로 미국이에요. 미국의 클래식 음악을 살펴보기 전에 다양한 민족이 모이게 된 배경을 살펴야 합니다. 사람이 모여 사회를 만들고, 사회는 문화를 형성하며, 한 나라의 문화는 음악에 영향을 미치니까요.

미국은 원래 유럽인이 발견한 신대륙이었어요. 더 많은 부를 원했던 유럽 사람들이 새로운 식민지를 개척하고자 바닷길을 뚫기 시작했습니다. 하지만 새로운 항로를 찾는 데는 엄청난 돈이 들어가죠. 크리스토퍼 콜럼버스에게 막대한 자본금을 줄 수 있는 나라는 없었습니다.

콜럼버스는 이탈리아 출신의 탐험가예요. 마르코 폴로가 쓴 『동방견문록』에 나오는 황금의 나라를 찾고 싶다는 꿈을 품었습니다. 처음에는 이탈리아 여러 도시국가에 지원을 요청했습니다. 하지만 이미 지중해 무역만으로 충분한 부를 쌓은 그들은 신대륙에 관심이 없었죠.

실망한 콜럼버스에게 손을 내민 것은 에스파냐의 이사벨 여왕이었습니다. 콜럼버스는 여왕의 지원과 죄수 출신의 유럽인들을 데리고 모험을 떠나요. 그가 아메리카 대륙을 발견한 것은 1492년이었습니다. 안타깝게도 미국은 황금의 나라가 아니었기에 콜럼버스는 죽을 때까지 가난하게 살았지만, 그 덕분에 유럽인들은 신대륙의 존재를 알게 되었지요.

1603년 영국 왕위에 오른 제임스 1세가 강력한 왕권을 주장하며 영국 의회를 무시하고 청교도들을 탄압했습니다. 청교도들은 탄압을 피해 아메리카 대륙으로 이주했지요. 이렇게 해서 영국인들이 아메리카 대륙에 대거 입성합니다.

그 후에도 유럽인들은 지속해서 아메리카 대륙으로 이주해요. 정치적 탄압, 종교 문제 등으로 도망친 사람들부터 죄를 짓고 달아난 사람들까지 이유도 다양했죠. 다른 유럽 나라보다 유독 영국인들의 이주가 많았는데요, 영국 정부에서 이민자들에

게 무료로 땅을 제공한다는 조건을 내걸었기 때문이에요. 남의 땅으로 자비를 베푸는 격이지만, 어쨌든 이 정책으로 인해 영국인들은 매년 수만 명씩 아메리카 대륙으로 옮겨 갑니다.

그렇게 만들어진 미국이 훗날 경제 대국으로 성장한 것은 아이러니하게도 영국 자본 덕이에요. 제1차 세계대전 때 군수품을 팔면서 미국 경제가 크게 발전하거든요. 이 전쟁은 유럽의 여러 지역을 파괴하고 많은 사상자를 냈지만, 미국을 부강한 나라로 만들었습니다.

미국의 역사는 이렇듯 유럽과 밀접하게 연결되어 있습니다. 문화적으로도 마찬가지고요. 19세기 이전에는 유럽 문화를 흉내 내는 데 그쳤지만 19세기 이후 미국만의 문화를 융성하는 데 관심을 두기 시작합니다. 이는 두 번의 세계대전 이후 경제적으로 부강해진 덕으로 볼 수 있습니다.

미국만의 민족주의 음악

19세기 후반부터 민족주의라는 흐름이 나타났습니다. 프랑스, 독일, 이탈리아의 음악에서 벗어나 자기 나라의 문화를 음악에 나타내고자 했던 움직임이었죠. 대표적인 방식은 각 나라의 민속적 요소를 음악에 넣는 것이었어요. 우리나라 음악을 예로 들면, 아리랑 선율을 빌리거나 우리나라 음악의 기본적인 특징인 5음 음계를 사용해서 작곡하는 식입니다. 그렇다면 여러 민족이 모여 탄생한 미국에서는 민족주의를 어떻게 드러냈을까요?

세계대전 이후 미국에서는 중요한 움직임이 있었습니다. 일단 수준 높은 음악을 만들 수 있는 음악가가 늘어났어요. 우수한 음악 교육을 받을 수 있는 여건이 마련되었기 때문이죠. 또한 많

은 음악가가 미국으로 이주했답니다. 러시아의 파시즘과 독일의 나치즘 때문이에요. 이념적인 문제로 박해받던 예술가들은 미국을 택했고, 그들의 활동은 미국 문화에 큰 영향을 미칩니다.

　미국의 음악은 유럽의 민족주의 흐름과는 다른 길을 갑니다. 여러 민족이 모인 미국에서는 음악의 재료도 다양했거든요. 영국의 찬미가, 원주민 부족의 노래, 흑인 민속 영가 등 이주해 온 사람들이 품고 온 재료가 가득했습니다. 또한 이 시기에 이주해 온 라흐마니노프, 프로코피예프, 아널드 쇤베르크 등은 새로운 땅에서 다양한 시도를 하며 미국 클래식 음악 시장에 변화를 몰고 옵니다. 사람들은 유럽에서 건너온 전통적인 클래식 음악과, 그와는 전혀 다른 새로운 음악을 동시에 즐길 수 있었지요. 다양성은 미국 음악가들의 작품에도 여실히 드러납니다.

　19세기 후반 영국 사람이지만 독일에서 음악 공부를 한 음악가들이 미국 음악 교육의 기초를 닦습니다. 각각 하버드 대학교와 뉴잉글랜드 음악원에서 가르치며 미래의 음악가들을 길러내죠. 이주해 온 사람들이 미국 음악계에서 중요한 활동을 하기도 했지만, 미국에서 태어나 다른 나라의 음악을 수용하는 음악가도 있었습니다. 아론 코플랜드가 대표적입니다.

　코플랜드는 프랑스로 건너가 작곡 공부를 합니다. 성악곡과

피아노곡, 발레 음악 등 다양한 장르의 곡을 만들었지요. 미국으로 돌아와서는 러시아 작곡가들에게 자극을 받아요. 그들이 러시아의 민족적 요소를 음악에 녹여 내는 것을 보고 누가 들어도 미국적인 음악을 만들고 싶다고 생각합니다.

코플랜드는 자신의 음악에 흑인 음악 요소를 넣기도 했습니다. 라틴아메리카를 여행한 후에는 그들의 춤에서 영감을 받아 곡을 쓰기도 했고요. 그를 대표하는 음악이라고 불리는 관현악곡 <애팔래치아산맥의 봄>은 찬송가에서 가져 온 단순한 멜로디로 사람들의 마음을 사로잡았습니다.

서양 음악의 흐름이 이렇게 달라집니다. 특권층의 후원을 받아 만들었던 유럽 주요 3국의 시대, 각 나라의 개성이 강해지기 시작하는 유럽 민족주의를 거쳐 이 모든 특징이 섞이는 미국으로 옮겨 온 것이죠. 경제의 흐름, 문화의 흐름과 비슷하기도 하네요. 미국은 다양한 사연을 안고 온 사람들이 정착한 대륙입니다. 따라서 그들의 음악도 여러 가지 색이 혼합되어 새로운 방향을 향해 갑니다.

지금까지 음악의 시점으로 역사와 문화를 살펴봤어요. 결국 그 모든 것이 연결되어 있다는 것을 발견했습니다. 이 사실을 가장 잘 보여 주는 나라가 바로 미국이 아닐까 싶습니다.

미국 공연장 투어

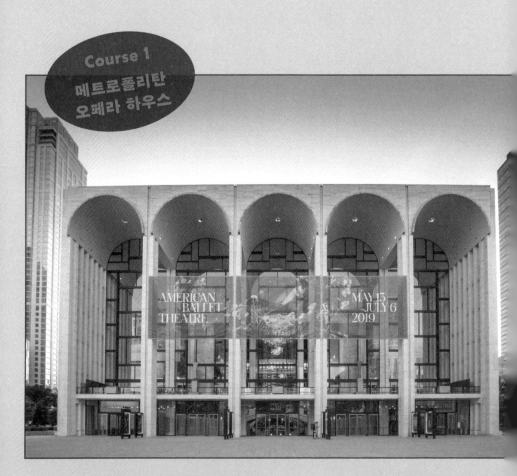

Course 1
메트로폴리탄
오페라 하우스

뉴욕 맨해튼 링컨센터 안에 자리 잡은 공연장으로,
세계 오페라 시장에서 중요한 역할을 한다.

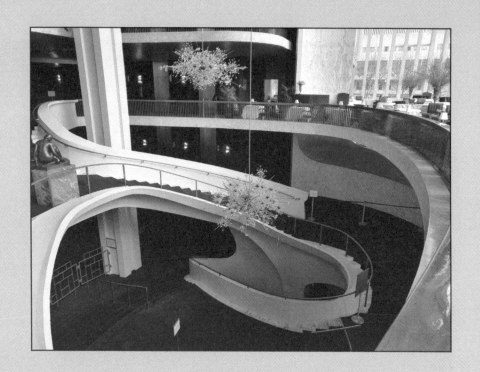

전 세계 어느 공연장보다
시대에 맞춰 발 빠르게
진화해 왔다.

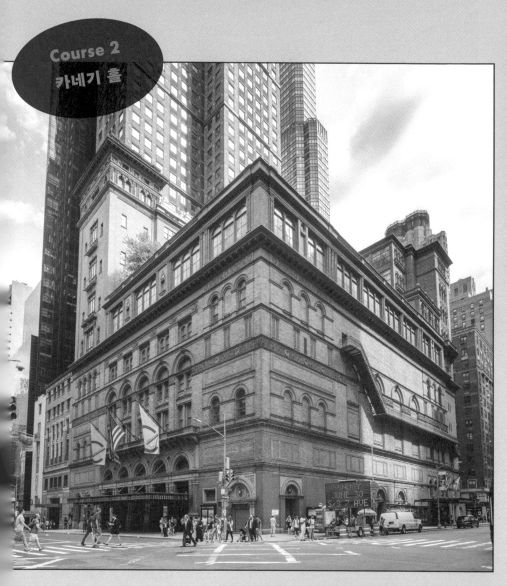

Course 2

카네기 홀

1891년 완공된 공연장으로, 국가 문화재로 지정될 만큼
미국을 대표하는 건축물이다.

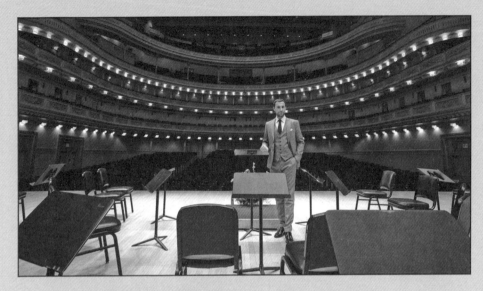

시민과 친숙한 뉴욕 필하모닉이 한때 머문 공연장이다.

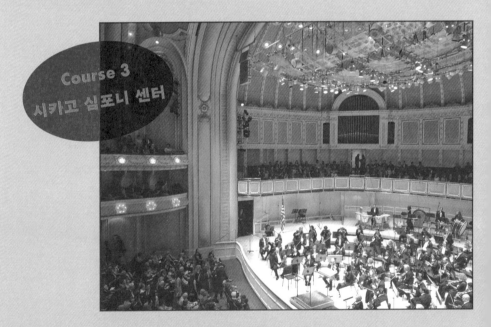

Course 3
시카고 심포니 센터

시카고 심포니 오케스트라가 있는 공연장으로,
애초에 오케스트라가 상주할 목적으로 만들어졌다.

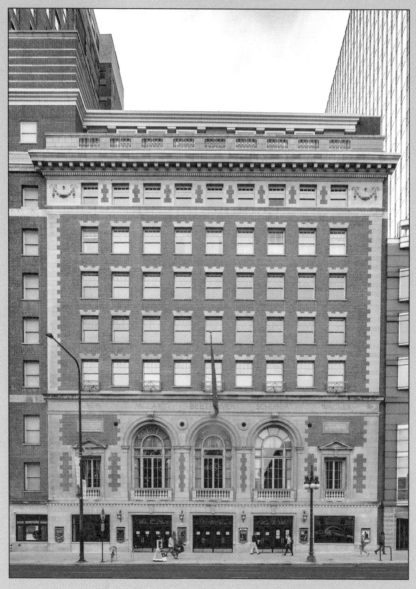

붉은 벽돌의 외관이 특징으로,
직선이 부각되는 고전적인 형식으로 만들어졌다.

메트로폴리탄 오페라 하우스

뉴욕 링컨센터 안에 자리 잡은 메트로폴리탄 오페라 하우스는 전 세계 오페라 시장에서 중요한 역할을 하고 있어요. 세계에서 가장 유명한 오페라 가수들이 모이는 장소이고, 매니지먼트 시스템이 체계화되어 있거든요. 또한 관객들이 쾌적한 환경에서 수준 높은 작품을 즐기도록 지원하는 공연장이죠.

이곳의 역사는 19세기로 거슬러 올라갑니다. 미국의 신흥 부자들은 오페라 관람을 즐겼는데요, 유럽의 귀족 문화를 동경했기 때문이랍니다. 그렇다 보니 귀족 문화의 잔재로 여겨졌던 박스석이 많은 극장을 찾았지요. 메트로폴리탄 오페라 하우스는 그러한 욕망에 따라 지어졌습니다.

이 극장에서는 매일 독일어와 이탈리아어로 된 오페라가 공연되었습니다. 개보수공사를 거쳤음에도 뉴욕 신흥 부자들의 사랑을 받아 공간이 부족했죠. 결국 메트로폴리탄 오페라 하우스는 1966년 링컨센터 안의 새 건물로 이주하게 됩니다.

링컨센터는 뉴욕 맨해튼에 있는 종합예술센터예요. 하나의 건물이 아닙니다. 다섯 개의 건물에 상주하는 예술단체를 통틀어서 링컨센터라고 말하지요. 1962년 링컨센터가 완공될 당시에는 낯선 방식이었어요. 하지만 클래식 음악, 발레, 오페라, 연극 등 다양한 문화를 한 공간에서 즐기게 하겠다는 포부를 담은 공간입니다. 다민족 국가에서 나올 만한 아이디어라는 생각도 듭니다.

1966년 링컨센터로 이주한 메트로폴리탄 오페라 하우스는 다양한 시도를 통해 미국을 대표하는 오페라 하우스로 성장합니다. 신작 오페라를 꾸준히 만들고, 외국의 오페라 작품도 빠르게 받아들였어요. 매년 초연 작품 목록이 길어지는 것도 이 때문이죠. 전 세계에서 공연되는 오페라 작품에 꾸준한 관심을 가지고 작품성 있는 공연을 빠르게 선점하면서 좋은 공연을 상연하는 곳이라는 이미지를 확고히 했습니다.

이 공연장의 특별한 시도가 하나 더 있지요. 오페라를 동시통

역해 주는 시스템을 도입한 것입니다. 좌석에 앉으면 앞 좌석에 설치된 작은 화면이 보이는데요. 이 화면에 그날 공연하는 오페라의 대사가 나옵니다.

메트로폴리탄 오페라 하우스는 공연을 방송으로 내보내는 데에 적극적이기로도 유명해요. 1931년 처음 전막 오페라 공연을 방송할 당시에는 부정적인 의견도 많았습니다. 객석 점유율이 점점 떨어지는 상황에서 공연 전체를 방송으로 내보낸다는 것은 엄청난 도전이었거든요. 하지만 우려와 다르게 미국뿐 아니라 전 세계 오페라 관객들의 호응을 얻었습니다. 2006년부터는 아예 직접 영상을 제작해 판매하고 있고요. 이 사업은 1,000억 원이 넘는 수익을 올리기도 했답니다.

미국에서도 오페라를 즐기는 관객 수가 점점 줄고 있습니다. 미국 최대 오페라 하우스의 관객 점유율도 70퍼센트 정도죠. 하지만 전 세계 어느 극장보다 발 빠르게 움직여 온 메트로폴리탄 오페라 하우스는 여태까지 그랬던 것처럼 새로운 시도를 이어 갈 것입니다.

메트로폴리탄 오페라 하우스는 전 세계 오페라 가수들이 경쟁하는 곳이라고 말해도 지나치지 않습니다. 오랫동안 젊은 성악가 양성에 집중해 온 만큼 세계적인 성악가들이 몰리는 것이죠.

매년 성악 콩쿠르를 열어서 젊은 성악가들을 발굴하는데요. 우리나라 음악가 중에서도 테너 이성은, 바리톤 임경택과 진솔, 소프라노 김효영 등이 수상했습니다. 그런데 이 콩쿠르에서 우승을 거머쥔 뒤 30년간 이곳의 간판이었던 성악가가 누구인지 아나요? 바로 소프라노 홍혜경의 이야기입니다.

홍혜경은 1959년 강원도에서 태어나 서울 예원학교에서 공부했어요. 그러다 열다섯 살 때부터 미국에서 공부를 시작했습니다. 어린 나이에 혼자 떠난 것이었지만, 장학금을 받고 미국에 간다는 기회에 그저 감사했다고 합니다. 줄리아드 학교에 다니면서 두각을 나타내기 시작한 홍혜경은 미국의 여러 오페라 하우스에서 올리는 작품들에 출연했습니다. 1980년대부터 전문적인 오페라 가수로 성장하지요. 하지만 오페라 가수 인생에

서 가장 중요한 순간은 따로 있었다고 해요. 1982년 메트로폴리탄 오페라 콩쿠르에서 한국인 최초로 우승한 일입니다. 이 콩쿠르를 통해 메트로폴리탄 오페라 무대에 데뷔하게 되었지요. 제임스 레바인의 지휘로 공연된 모차르트의 오페라 <티토 황제의 자비>에서 세빌리아 역을 맡았습니다. 이 역할을 훌륭하게 소화한 그녀는 <라보엠>, <리골레토>, <피가로의 결혼> 등 주요 오페라 작품에 캐스팅되면서 메트로폴리탄 오페라 하우스의 간판 배우로 떠오릅니다.

홍혜경은 이탈리아, 독일, 프랑스라는 주요 3국의 오페라를 모두 섭렵한 것으로도 유명했어요. 이는 자신의 음역과 캐릭터를 신중히 고르는 습관 덕에 가능했다고 합니다. 홍혜경은 주로 <라보엠>의 미미, <피가로의 결혼>의 수잔나, <리골레토>의 질다 등의 역할을 맡았습니다.

또한 홍혜경은 300회가 넘는 공연에서 20여 개가 넘는 배역을 무대에서 소화했어요. 아시아 배우로서는 지금까지도 매우 드문 기록입니다. 1990년대 후반부터는 유럽 무대에도 오르기 시작합니다. 그리고 유럽 오페라 극장의 최고 무대라고 할 수 있는 이탈리아의 라 칼라스 극장 무대까지 올랐습니다.

영화와 드라마에서 여러 가지 역을 훌륭히 해내는 배우를 보

고 '천의 얼굴'이라는 표현을 씁니다. 오페라 가수들은 연기와 노래를 하며 다양한 언어도 구사해야 합니다. 그런 의미에서 홍혜경은 '만의 얼굴'이 아닐까요?

메트로폴리탄 오페라 하우스에서
감상하는 클래식 음악

푸치니
라보엠

오랫동안 꾸준히 팔리는 물건을 스테디셀러라고 합니다. 오페라 중에서도 오랜 기간 관객들에게 꾸준히 사랑받는 작품들이 있어요. 베르디의 <라 트라비아타>, <아이다>, <리골레토>, 모차르트의 <마술피리>, <피가로의 결혼>, <코시 판 투테>, 비제의 <카르멘> 등이 스테디셀러라 할 만하죠.

메트로폴리탄 오페라 하우스는 1931년부터 오페라 공연을 방송으로 내보내는 사업을 하고 있습니다. 방송에 내보내려면 아무래도 대중성을 고려할 수밖에 없지요. 방영된 수많은 오페라 중 무려 400만 명이 시청한 작품이 있어요. 바로 자코모 푸치니의 <라보엠>입니다.

푸치니는 베르디와 더불어 이탈리아를 대표하는 오페라 작곡가입니다. 두 사람이 오페라만 작곡한 것은 아니지만 많은 사랑을 받는 작품은 모두 오페라입니다.

푸치니는 1858년 이탈리아에서 태어났습니다. 음악가 집안에서 태어나 어릴 때부터 음악을 접했지만 정작 애정은 없었다고 해요. 타고난 재능과 집안의 후원으로 음악 활동을 하던 중 베르디의 오페라 <아이다>를 보고 크게 감명받았고, 그제야 음악 공부에 진지하게 임하게 됩니다.

오페라 <라보엠>은 1893년부터 1895년까지 푸치니가 2년간 작곡한 오페라입니다. 이 작품은 가난하지만 자유롭게 살아가는 예술가의 삶을 그린 소설 『보헤미안들의 생활 풍경』을 바탕으로 지어졌어요. 이 소설을 본 푸치니는 오페라 각본가에게 자신의 경험담을 들려주었다고 합니다.

음악가의 길을 걷기로 결심한 뒤로 극심한 가난에 시달리거든요. 그의 오페라가 상업적으로 성공하기 전까지의 일이지만, 젊을 때의 경험을 녹여 내고 싶었던 것 같습니다.

<라보엠>은 파리에 사는 시인 로돌포와 가난한 예술가들의 모습으로 시작합니다. 로돌포는 크리스마스이브에 촛불을 빌리러 온 이웃집 미미에게 첫눈에 반하죠. 미미는 폐병을 앓고 있었

습니다. 로돌포는 미미를 살리기 위해 노력하지만 결국 미미는 죽음을 맞이하고요.

극 중 두 사람이 크리스마스이브에 만나다 보니 크리스마스 시즌에 자주 공연되곤 합니다. 1896년 세계적인 지휘자 토스카니니의 지휘로 초연된 이후 전 세계에서 공연되었지요. 이탈리아뿐 아니라 프랑스, 일본, 러시아 무대에서까지 공연되었습니다. 이 모든 일이 겨우 2년 만에 이뤄집니다.

<라보엠>은 왜 이렇게 인기 있었을까요? 가장 큰 이유는 오페라 전체에 흐르는 아름다운 아리아라고 생각해요. 미미의 아리아 <내 이름은 미미>와 로돌포의 아리아 <그대의 찬 손>이 유명합니다. 이 외에도 <내가 거리를 걸으면>, <낡은 외투여> 등도 아름답기 그지없죠. 베르디와 푸치니의 작품을 두고 이탈리아 낭만 오페라의 정수라고 말해요. 아름다운 아리아와 함께 느껴 보고 싶다면 <라보엠>을 들어 보세요.

카네기 홀

카네기 홀은 동화에나 나올 것 같은 운명적 만남으로 시작되었습니다. 이 동화는 폴란드에서 태어나 미국으로 이주한 음악가와 스코틀랜드가 고향인 미국 사업가가 만나는 배 위에서 시작합니다. 주인공이 어떤 사람들이었는지부터 알아볼까요?

음악가의 이름은 월터 담로슈입니다. 어렸을 때부터 뛰어난 음악적 재능을 보인 담로슈는 지휘자인 아버지에게 교육을 받았습니다. 독일 드레스덴 음악원에서 공부했고 1871년 미국으로 건너갑니다.

미국에서 활발한 활동을 펼치던 담로슈의 아버지 레오폴드 담로슈에게는 뉴욕에 좋은 콘서트홀을 만들겠다는 꿈이 있었습

니다. 그는 훗날 뉴욕 필하모닉이 되는 뉴욕 교향악협회 오케스트라를 창단한 사람이에요. 뉴욕 상류층 사이에서는 오페라를 즐기는 문화가 퍼지고 있었기 때문에 오케스트라 연주는 공연장에서 항상 나중 순위였거든요. 아버지의 오랜 염원을 물려받은 담로슈는 뉴욕 교향악협회 오케스트라 지휘자 자리도 물려받았습니다. 이때 25세의 어린 나이였기에 지휘 공부의 필요성을 느끼게 됩니다.

담로슈는 지휘를 공부하러 독일로 가는 배에서 카네기 부부를 만납니다. 강철왕이라 불리는 앤드루 카네기는 빈손으로 미국으로 건너와 최고 부자가 된 아메리칸드림의 주인공입니다. 그는 고향인 스코틀랜드로 신혼여행을 가던 중이었어요. 카네기는 뉴욕 교향악 협회를 후원하고 있었고, 부인인 루이스 휫필드 카네기는 합창단에서 활동할 정도로 음악을 사랑하는 사람이었죠. 이들은 금방 친분을 쌓았고, 카네기는 담로슈에게 뉴욕 교향악협회 오케스트라가 편하게 연주할 수 있는 홀을 만들어주겠다고 약속합니다. 이렇게 카네기 홀이 시작되었지요.

1891년 완공된 카네기 홀은 1964년 국가 문화재로 지정될 만큼 뉴욕을 대표하는 건축물입니다. 카네기 홀은 총 3개의 건물로 이루어져 있어요. 가장 큰 메인 홀은 약 2,800명을 수용할 수

있으며, 리사이틀 홀과 잰켈 홀은 각각 300명과 600명 정도를 수용할 수 있는 중 소규모 홀입니다.

카네기 홀의 인물
바이올리니스트 아이작 스턴

카네기 홀의 메인 홀은 '아이작 스턴 오디토리움'으로도 불려요. 이름은 카네기 홀의 위기와 관련이 있습니다.

카네기 홀은 1925년까지 카네기 가문의 소유였습니다. 그러나 카네기가 죽고 부인 휫필드는 부동산 업자인 로버트 사이먼에게 카네기 홀을 넘깁니다. 1950년대에 들어서 로버트 사이먼 주니어는 카네기 홀의 사업성이 떨어진다고 판단했고, 건물을 처분하기로 해요. 이때 많은 음악가와 정치인 들을 독려해 카네기 홀을 지킨 사람이 있어요. 바이올리니스트 아이작 스턴이었죠.

스턴은 1920년 폴란드 크래 메네스현재 우크라이나에서 유대인 혈통으로 태어났어요. 8세 때부터 바이올린을 시작했고, 16세에는 어린 나이로 샌프란시스코 심포니와 협연합니다. 이 협연 이후 미국 전역과 유럽까지 진출하지요. 1943년에는 카네기 홀

에서 첫 번째 공연을 했고, 1948년부터는 유럽 무대에 서기 시작했는데요. 그가 세계적인 바이올리니스트로 명성을 얻은 것은 방송이나 녹음 활동을 활발히 했기 때문입니다. 100장 이상의 음반을 남겼거든요. 그중 유진 이스토민, 레너드 로즈와 함께한 실내악 트리오 앨범은 그래미상을 받았고, 1992년 에마누엘 악스, 하이메 라레도, 요요마와 함께한 브람스 4중주 앨범으로 두 번째 그래미상을 받습니다. 그는 영화 음악에서도 다양한 활동을 했습니다. <지붕 위의 바이올린>은 그가 남긴 유명한 사운드트랙 중 하나죠.

스턴은 클래식 음악 유망주를 후원하는 연주자로도 유명합니다. 그가 후원한 연주자로는 이자크 펄만, 요요마, 핀치스 주커맨, 길 샤함 등이 대표적이에요. 젊은 연주자들을 돕고 미국 예술 진흥 사업에 적극적이었던 스턴은 카네기 홀이 매각될 위기에 처했다는 소식을 듣고 가장 먼저 나섰습니다. 그리고 매각 위기에서 구한 카네기 홀을 30년간 직접 운영했지요. 카네기 홀이 개보수공사를 마치고 메인 홀의 이름을 '아이작 스턴 오디토리엄'으로 바꾼 것은 그의 헌신에 대한 감사의 표현으로 볼 수 있습니다.

카네기 홀에서 감상하는 클래식 음악

번스타인
캉디드 서곡

카네기 홀은 가장 미국적인 공연장이 아닐까요? 신흥 부자의 후원으로 만들어진 음악 홀이고, 이민자들의 역사와 함께하며, 사업성 여부에 따라 사고팔리는 모습이 미국이라는 나라를 보는 것 같거든요. 물론 미국의 많은 음악 홀이 사업가의 후원으로 지어졌고, 그 어떤 공연장도 사업성을 배제하는 곳은 없습니다. 하지만 카네기 홀은 만들어진 계기부터 위기를 벗어나는 순간까지의 이야기가 미국 역사와 닮아 있는 듯해요. 그렇다면 가장 미국적인 지휘자로 꼽히는 레너드 번스타인 이야기를 해보죠.

1918년 미국에서 태어난 번스타인은 하버드 대학교와 필라델피아 커티스 음악원에서 공부했어요. 그가 지휘와 작곡뿐 아니라 피아노 연주까지 능한 것은 월터 피스턴, 헬렌 코츠, 하인리히 게르하르트와 같은 훌륭한 스승에게 배운 덕이라고 해요. 미국에서 가장 유명한 지휘자가 된 것은 뉴욕 필하모닉을 이끌면서부터죠. 1943년 당시 뉴욕 필하모닉의 지휘자였던 브루노 발터가 지병으로 무대에 서지 못하게 되었어요. 이때 번스타인

이 지휘자로 서면서 뉴욕 필하모닉을 대표하는 얼굴이 됩니다.

번스타인은 다양한 이슈로 미국 매스컴의 주목을 받았어요. 배우 같은 외모로 연예계 사람들과 친분이 두터웠고, 미국 공영 방송에서 상연된 '청소년을 위한 연주회' 시리즈가 크게 히트하면서 대중적인 인기를 누렸기 때문입니다.

그는 활동 내내 논란을 몰고 다녔습니다. 베트남 전쟁을 공개적으로 비판하거나 미국의 사회주의 무장단체를 위한 음악회를 열기도 했습니다. 유명 배우와 결혼해 자녀를 두었음에도 성생활과 관련된 스캔들이 터지기도 했지요.

같은 시대에 활동한 지휘자 중 번스타인만큼 방송 활동을 많이 한 지휘자는 없을 거예요. 그만큼 많은 방송 매체에 노출되었고 잡음이 많았지만, 그의 음악성에 대해서는 논란거리가 없었죠. 그만큼 당시 미국을 대표할 만한 음악가였다고 할 수 있습니다. 번스타인은 1958년부터 1969년까지 11년간 뉴욕 필하모닉을 이끌었습니다.

토스카니니, 존 바르비롤리, 아서 로진스키 등 내로라하는 지휘자들이 거쳐 간 뉴욕 필하모닉에서 번스타인이 이룬 성과는 무엇일까요? 뉴욕 필하모닉을 시민들에게 친숙한 오케스트라로 만든 것이 아닌가 싶습니다. 번스타인의 인지도로 클래식 음

악이 낯선 관객까지 뉴욕 필하모닉을 알게 되었으니까요.

한때 뉴욕 필하모닉이 머문 카네기 홀은 번스타인과 인연이 많지요. 그의 곡은 현재에도 카네기 홀에서 종종 연주되지만, 그중 오페레타 <캉디드>의 서곡은 카네기 홀에서 초연되었습니다. <캉디드>를 처음 보는 사람들은 이 작품이 뮤지컬인지 오페라인지 헷갈릴 수 있어요. 음악의 구성이 클래식 음악을 따르는 것 같으면서도 공연 형식과 분위기는 뮤지컬같이 화려하기 때문입니다. 게다가 전막 오페레타 <캉디드> 초연은 브로드웨이 무대에서 이뤄졌습니다. 이 작품을 뮤지컬이라고 칭하는 사람도 있고, 오페라가 뮤지컬로 진화하는 과도기적인 성격을 보인다고 말하는 사람도 있습니다.

처음에는 뮤지컬로 불리었기 때문에 브로드웨이에서 데뷔 무대를 가졌습니다. 그러나 한 번도 경험한 적 없는 새로운 형태의 공연에 관객들이 부정적인 반응을 보이고 맙니다.

<캉디드>는 프랑스 작가 볼테르의 소설 『캉디드 혹은 낙천주의』를 바탕으로 제작되었지요. 순수하고 낙천적인 캉디드의 인생에 좋은 일이라고는 없어 보입니다. 사기를 당하고, 칼을 맞기도 하며 사랑하는 이에게는 퇴짜를 맞거든요. 이 소설은 캉디드의 삶을 보여 주며 독자에게 삶을 어떤 시선으로 바라볼 것인지

질문을 던집니다. 담고 있는 내용은 철학적이지만 이야기는 시종일관 유머러스하게 진행되죠.

번스타인이 지휘를 했지만, 각본가와 음악가, 작사가 들이 공동작업한 작품이에요. 이 작품은 오페레타와 뮤지컬 사이를 왔다 갔다 하며 여러 번 수정되었답니다. 1989년 번스타인이 최종 수정한 오페레타 버전의 <캉디드>는 성공적으로 데뷔하며 브로드웨이 공연의 실패를 씻어 냅니다.

시카고 심포니 센터

미국은 50개의 주로 이루어진 나라입니다. 모든 주에 훌륭한 오케스트라가 있다고 말하기는 어렵지만 시카고, 뉴욕, 클리블랜드, 신시내티, 필라델피아, 휴스턴, 샌프란시스코, LA까지만 해도 여덟 개나 되네요. 클래식 음악 애호가라면 더 많은 오케스트라 이름을 댈지도 모르겠어요. 많은 주로 이뤄진 만큼 많은 오케스트라가 존재합니다. 그리고 그들이 상주하는 공연장도 많죠. 이 모든 공연장을 소개하려면 몇 년이 걸릴 테니 참 난감합니다.

　따라서 이 책에서 소개할 공연장은 개인적 취향으로 골랐어요. 미국의 국립 사적지로 등록될 만큼 의미 있는 건물이긴 하지만 말입니다.

시카고 심포니 센터는 시카고 심포니 오케스트라가 상주하는 공연장입니다. 시카고 심포니 오케스트라의 역사는 1889년 사업가 찰스 노먼 페이가 당시 미국 최고의 지휘자 테오도르 토마스를 초청해 교향악단을 창단하면서 시작되었습니다.

토마스는 오케스트라 운영에 적극적인 지휘자였습니다. 브루클린 필하모닉과 뉴욕 필하모닉의 음악감독이기도 했죠. 그는 1891년 오디토리움 극장에서 시카고 심포니 오케스트라의 시작을 알립니다. 이후 미국 순회공연을 다니며 이 오케스트라를 미국 전역에 알리는 역할을 해내죠.

토마스는 시카고 심포니 오케스트라가 머물 공연장을 짓고 싶어 했어요. 그 꿈은 1904년에 이루어집니다. 시카고 심포니 센터는 시카고의 건축가 대니얼 버넘이 설계한 오케스트라 홀이에요. 붉은 벽돌로 된 외관이 이 건물의 특징이죠. 음악 홀답게 작곡가들의 얼굴**바흐, 모차르트, 베토벤, 슈베르트, 바그너**로 장식되어 있지요. 또한 직선이 부각되는 고전적인 형식의 건물인데요. 내부는 높은 천장과 아름다운 아치형 홀이 돋보여 겉과 속이 다른 반전 매력이 있는 공연장이랍니다.

시카고 심포니 센터의 인물

지휘자 **게오르그 솔티**

시카고 심포니 오케스트라가 세계적인 만큼 이를 이끄는 지휘자들도 이름난 이들이 대부분이었어요. 토마스 이후에도 바렌보임, 불레즈, 무티, 헬렌 리젠슈타인 등 세계적인 지휘자들이 시카고 심포니 오케스트라와 함께했습니다. 그중 특별히 소개하고 싶은 사람이 있습니다. 시카고 심포니 오케스트라의 명성을 전 세계에 알리는 데 공헌한 게오르그 솔티입니다.

솔티는 1912년 헝가리에서 태어났습니다. 영국 시민권을 얻고 작위까지 받아서 솔티 경이라고도 불리지요. 그는 헝가리 부다페스트에서 음악 공부를 했어요. 10대 때부터 지휘자가 되는 것이 꿈이었지만 넉넉하지 못한 집안 형편 때문에 음악 공부를 이어가기가 힘들었다고 합니다.

솔티가 지휘자로서 본격적인 일을 할 수 있게 된 것은 당대 최고 지휘자인 토스카니니를 만난 후입니다. 그는 잘츠부르크 페스티벌에서 토스카니니와 함께 일하는 기회를 얻으면서 지휘자로서 발돋움합니다. 하지만 위기를 겪는데요. 나치의 영향력이 유럽 전역으로 퍼지면서 유대인 음악가로서 활동하기 어려

워졌기 때문이에요. 나치를 피해 스웨덴으로 피신했고 피아노를 치면서 생계를 유지해야 했습니다.

솔티는 제2차 세계대전이 끝난 후 여러 오페라 하우스의 음악감독으로 임명되면서 화려하게 부활합니다. 그는 오케스트라를 이끄는 데 탁월하다는 평을 들어요. 1946년 뮌헨에 있는 바이에른 국립 극장의 음악감독, 1952년 프랑크푸르트 오페라 극장의 음악감독, 1961년 런던 코벤트가든 오페라단의 음악감독이 되면서 이를 증명하죠.

시카고 심포니 오케스트라는 이렇게 바쁜 나날을 보내고 있는 솔티에게 지휘자 자리를 제안했는데요. 영국 코벤트가든의 일로 바빴던 솔티는 첫 번째 제안을 거절합니다. 그가 시카고 심포니 오케스트라의 두 번째 제안을 수락한 때는 1969년이었습니다. 하지만 이때 오케스트라 상황이 좋지 않았다고 해요. 공연 수익이 저조했고, 10년간 함께한 전임 지휘자의 죽음으로 단원들의 사기가 떨어진 상태였기 때문입니다.

결국 솔티는 경험이 없던 시카고 심포니 오케스트라를 이끌고 유럽 투어 공연에 나섭니다. 또한 자신과 계약되어 있던 음반사 데카를 통해서 시카고 심포니 오케스트라의 연주를 음반으로 만들죠. 투어는 성공적이었고, 세계적인 오케스트라로 성장

했습니다.

솔티는 1991년에 시카고 심포니 오케스트라의 음악감독 자리에서 물러났지만, 비정규적으로 지휘봉을 잡았습니다. 그와 시카고 심포니 오케스트라는 무려 999번의 공연을 함께했지요. 안타깝게도 1,000번째 공연이라는 의미 있는 행사를 앞두고 사망하고 말았지만, 그의 공헌은 1,000번이라는 숫자보다 뜻깊을 것입니다.

시카고 심포니 센터에서 감상하는 클래식 음악

말러
교향곡 8번

시카고 심포니 오케스트라의 유럽 투어는 탁월한 선택이었습니다. 이는 솔티가 이룬 업적이라고 할 수 있죠. 솔티는 투어를 통해 오케스트라의 인지도를 높였을 뿐 아니라 레퍼토리를 확장하는 일에도 적극적이었는데요. 특히 구스타프 말러, 안톤 브루크너, 베토벤의 교향곡 전곡을 녹음해 당대 시카고 심포니 오케스트라의 최고 기량을 사람들도 들을 수 있게 했습니다.

솔티와 시카고 심포니 오케스트라가 함께한 수많은 음악 중 말러의 <교향곡 8번>을 소개하고 싶습니다. <교향곡 8번>은 많은 사람이 연주해야 하는 곡으로 명성이 자자합니다. 그만큼 거대한 오케스트라와 함께 연주되는 곡이지요.

말러는 1860년 오스트리아에서 태어났습니다. 그도 나치 시대를 겪었기 때문에 음악가로서 활동이 자유롭지 않았습니다. 또한 반유대주의가 성행하던 시대였기에 작곡가보다 지휘자로서 활동을 더 많이 했지요.

말러의 음악은 당시 음악 애호가들에겐 당황스러운 규모로 구성되는 경우가 많았어요. <교향곡 8번>이 가장 큰 규모이긴 하지만 그 외에도 말러의 교향곡은 보통 교향곡보다 더 많은 악기가 있어야 합니다.

<교향곡 8번>은 1910년 뮌헨에서 말러가 직접 지휘하면서 초연했습니다. 초연 당시 1,000명에 가까운 연주자들이 무대에 올랐다고 해요. 현재 이 곡을 연주하는 오케스트라 대부분은 300~400명 정도가 연주합니다.

말러가 살아 있을 때는 그의 교향곡들이 인정받지 못했습니다. 유대인 음악가로서 제약도 문제였지만, 그의 음악이 어렵고 낯설었다는 이유가 컸죠.

<교향곡 8번>은 말러가 1906년 오스트리아로 휴가 가서 만들었다고 합니다. 쉬면서 만들었다라고는 생각할 수 없을 정도로 구성이나 창의성에서 완성도가 높은 작품이에요. 라틴어 찬송가에서 모티브를 얻어 합창과 교향곡이 주고받으며 음악이 진행되죠. 이 곡은 교향곡에 속하지만 듣다 보면 종교적인 성격이 강한 칸타타 같기도 하고 오페라 같기도 합니다.

말러의 작품은 제2차 세계대전이 끝난 후에야 조금씩 인지도를 얻었습니다. 하지만 지금은 그의 작품이 공연되지 않은 해를 찾아볼 수 없을 정도로 자주 연주되고 있어요. 특히 <교향곡 8번>은 지휘자의 도전적인 실험으로 인해 많은 음반을 비교하면서 감상할 수 있습니다. 솔티 역시 시카고 심포니 오케스트라와 함께 말러 <교향곡 8번>을 녹음했는데요. 나치 시대에 핍박받던 유대인 음악가들의 만남이어서인지 다른 음반들보다 더 가슴에 와닿는 것 같습니다. 아마 솔티는 말러의 음악을 가슴으로 이해하지 않았을까요?

참고 자료

책

G.F. 영, 이길상 옮김, 《메디치 가문 이야기》, 현대지성, 2017

도널드 서순, 정영목·오숙은·한경희·이은희 옮김, 《유럽 문화사 1~4》, 뿌리와이파리, 2012

앙드레 모루아, 신용석 옮김, 《프랑스사》, 김영사, 2016

윌리엄 A. 펠츠, 장석준 옮김, 《유럽민중사》, 서해문집, 2018

제인 글로버, 한기정 옮김, 《런던의 헨델》, 뮤진트리, 2020

크리스티안 브란트슈태터, 박수철 옮김, 《비엔나 1900년》, 예경, 2013

홍세원, 연세대학교출판문화원, 《서양음악사 세트》, 2014

기사

김기철. "어릴 가든 '최초'... 난 음악으로만 승부한다", 《조선일보》, 2024.1.3

이다해. "[창간 15주년/대한민국 명장열전] (15) 뉴욕 '메트로폴리탄 오페라의 디바' 소프라노 홍혜경", 《파이낸셜뉴스》, 2015.10.11

이장직. "[세계공연장 순례] 1. 빈 무직페어라인", 《중앙일보》, 2004.1.6

허백윤. "현으로 무수한 '벽' 깨는 에스메 콰르텟... '이젠 눈빛만 봐도 다 알아'", 《서울신문》, 2021.5.10

박선민. "엘프 필하모니 대표 크리스토프 리벤 조이터, 함부르크의 웅장한 랜드마크", 《객석》, 2022.9.5

웹사이트

팔레 가르니에 https://www.operadeparis.fr/en

오페라 바스티유 https://www.operadeparis.fr/en

살 플레옐 https://www.sallepleyel.com/

라 페니체 극장 https://www.teatrolafenice.it/

산 카를로 극장 https://www.teatrosancarlo.it/it/

라 스칼라 극장 https://www.teatroallascala.org/it/index.html

베를린 필하모니 https://www.berliner-philharmoniker.de/

베를린 콘체르트 하우스 https://www.konzerthaus.de/en/

젬퍼 오퍼 https://www.semperoper.de/

엘프 필하모니 https://www.elbphilharmonie.de/de/

빈 무지크페라인 https://www.musikverein.at/en/

빈 슈타츠오퍼 https://www.wiener-staatsoper.at/

로열 오페라 하우스 https://www.roh.org.uk/

위그모어 홀 https://www.wigmore-hall.org.uk/

로열 앨버트 홀 https://www.royalalberthall.com/

볼쇼이 극장 https://bolshoi.ru/

마린스키 극장 https://www.mariinsky.ru/

차이콥스키 음악원 홀 https://www.mosconsv.ru/en/

메트로폴리탄 오페라 하우스 https://www.metopera.org/

카네기 홀 https://www.carnegiehall.org/

시카고 심포니 센터 https://cso.org/

사진 출처

023쪽 (위) Pline / commons.wikimedia.org

023쪽 (아래) Andreas Praefcke / commons.wikimedia.org

059쪽 (위·아래) Miguel Mendez / commons.wikimedia.org

100쪽 Masood Aslami / pexels.com

101쪽 (위) W. Bulach / commons.wikimedia.org

101쪽 (아래) Thaler Tamas / commons.wikimedia.org

102쪽 (왼쪽) Lukas Menzel / unsplash.com

102쪽 (오른쪽) Karim Tabaneh / pexels.com

136쪽 J / unsplash.com

162쪽 Alexander London / unsplash.com

165쪽 (위) Johen Redman / unsplash.com

165쪽 (아래) Cpl Max Bryan/MOD / shutterstock.com

198쪽 (위·아래) sergejf / commons.wikimedia.org

199쪽 A.Savin / commons.wikimedia.org

228쪽 Ajay Suresh / commons.wikimedia.org

229쪽 (위) Enric Domas / unsplash.com

229쪽 (아래) Genista / commons.wikimedia.org

231쪽 Ajay Suresh / commons.wikimedia.org

232쪽 (위) DiploCult / commons.wikimedia.org

232쪽 (아래) Kroum / commons.wikimedia.org

233쪽 ajay_suresh / commons.wikimedia.org

다른 포스트

뉴스레터 구독

하룻밤 공연장 여행
예술, 문화, 역사가 들리는 전 세계 클래식 콘서트홀 이야기

초판 1쇄 2024년 2월 18일

지은이 최민아

펴낸이 김한청
기획편집 원경은 차언조 양희우 유자영
마케팅 현승원
디자인 이성아 박다애
운영 설채린

펴낸곳 도서출판 다른
출판등록 2004년 9월 2일 제2013-000194호
주소 서울시 마포구 동교로 27길 3-10 희경빌딩 4층
전화 02-3143-6478 **팩스** 02-3143-6479 **이메일** khc15968@hanmail.net
블로그 blog.naver.com/darun_pub **인스타그램** @darunpublishers

ISBN 979-11-5633-603-7 03670

다른 생각이
다른 세상을 만듭니다